浙江省钱塘江文化研究会

ZHEJIANG QIANTANG RIVER
CULTURE RESEARCH
ASSOCIATION

宋韵文化丛书

袁宣萍\著

# 绮丽之物 宋代织绣

浙江工商大学出版社｜杭州

袁宣萍

　　女，1963 年 5 月生，艺术学博士，浙江工业大学建筑与设计学院教授，主要从事设计史的研究与教学工作，在中国染织艺术史方面有较多研究成果。主持过国家社会科学基金艺术类项目与省部级科研项目，获得过浙江省哲学与社会科学优秀成果二等奖。

# 总　序

胡　坚

　　宋代上承汉唐、下启明清，是中国古代文明最为辉煌的时期之一。宋代是中国历史上商品经济、文化教育、科技创新高度繁荣的时代。宋代崇尚思想自由，儒家学派百花齐放，出现程朱理学；科学技术发展取得划时代成就，中国的四大发明产生世界性影响，多领域出现科技革新；政治开明，对官僚的管理比较严格，没有出现严重的宦官专权和军阀割据，对外开放影响广远；经济繁荣，商品经济异常活跃，农业、手工业、商业等都取得长足进步；重视民生，民乱次数在中国历史上相对较少，规模也较小，百姓生活水平有较大提升，雅文化兴盛；城市化率比较高，人口增长迅速。

　　经济、社会的高度发达带来了文化的繁荣兴盛。兴于北宋、盛于南宋，绵延300多年的宋代文化，把中华文明推到前所未有的高度，为人类文明进步做出了不可磨灭的贡献。浙江的文化积淀极为深厚。作为中华文明史上的璀璨明珠，宋韵文化是浙江最厚重的历史遗存、最鲜明的人文标识之一。宋韵文化是两宋文化中具有文化创造价值和历史进步意义的哲学思想、人文精神、价值理念、道德规范的集大成。什么是宋韵文化？宋韵文化不能简单地等同于宋代文化，而是从宋代文化中传承下

来的，经过历史扬弃的，具有当代价值和独特风韵的文化现象，包括思想理念、精神气节、文学艺术、雅致生活、民俗风情等。具体来说，宋韵文化见之于学术思想的思辨之韵、文学艺术的审美之韵、发现发明的智识之韵、生产技术的匠心之韵、社会治理的秩序之韵、日常生活的器物之韵，集中反映了两宋时期卓越非凡的历史智慧、鼎盛辉煌的创新创造、意韵丰盈的志趣指归和开放包容的社会风貌，跳跃律动着中华民族一脉相承的精神追求、精神特质、精神脉络，是中华优秀传统文化的重要组成部分和具有中国气派、浙江辨识度的典型文化标识。

当前，我们对中华传统文化，要坚持古为今用、推陈出新，继承和弘扬其中的优秀成分。要建立具有中国特色、中国风格、中国气派的文明研究学科体系、学术体系、话语体系，为人类文明新形态实践提供有力的理论支撑。要以礼敬自豪、科学理性的态度保护和传承宋韵文化，辩证取舍、固本拓新，使其具有重大而深远的历史意义和时代价值。为此，浙江提出实施"宋韵文化传世工程"，形成宋韵文化挖掘、保护、研究、提升、传承的工作体系，高水平推进宋韵文化创造性转化、创新性发展，让千年宋韵在新时代"流动"起来、"传承"下去，形成展示"重要窗口"独特韵味、文化浙江建设成果的鲜明标识。

根据"宋韵文化传世工程"部署，浙江将围绕思想、制度、经济、社会、百姓生活、文学艺术、建筑、宗教等八大形态，系统研究宋韵文化的精神内核、文化内涵、地域特色、形态特征、历史意义、时代价值、传承创新，构建体系完整、门类齐全、研究深入、阐释权威的宋韵文化研究体系，推进宋韵文化文献资料的整理与研究，打造宋韵文化研究展示平台。深化宋韵大

遗址考古发掘、保护、利用，构建宋韵文化遗址全域保护格局，让宋韵文化可知、可触、可感，为宋韵文化传承展示提供史实依据。推进宋韵重大遗址考古发掘，加强宋韵遗址综合保护，提升大遗址展示利用水平。以数字化手段赋能宋韵文化传承弘扬，全面构建宋韵文化数字化保护、管理、研究、展示、衍生体系，打造宋韵文化遗存立体化呈现系统，实现宋韵文化数字化再造，让千年宋韵在数字世界中"活"起来。加强宋韵文化数字化保护，打造数字宋韵活化展示场景，构筑宋韵数字服务衍生架构。坚持突出特色与融合发展相协调，围绕"深化、转化、活化、品牌化"的逻辑链条，深入挖掘宋韵文化元素，加强宋韵文化标识建设，打造系列宋韵文化标识，塑造以宋韵演艺、宋韵活动、宋韵文创等为支撑的"宋韵浙江"品牌，推动宋韵文化和品牌塑造的深度融合，提升宋韵文化辨识度，打造宋韵艺术精品、宋韵节庆品牌、宋韵文创品牌、宋韵文旅演艺品牌。深入挖掘、传承、弘扬宋韵文化基因，充分运用"文化＋"和"互联网＋"等创新形式，推进宋韵文化和旅游深度融合，进一步优化布局、完善结构、提升能级，把浙江建设成为国际知名的宋韵文化旅游目的地。优化宋韵文旅产业发展布局，建设高能级旅游景区集群，发展宋韵文旅惠民富民新模式。建设宋韵文化立体化传播渠道，构建宋韵文化系统化展示平台，完善宋韵文化国际化传播体系。统筹对内对外传播资源，深化全媒体融合传播，构建立体高效的传播网络，着力打造融通中外的新范畴、新表述，推动宋韵文化深入人心、走向世界，使浙江成为彰显宋韵文化、具有国内外影响力的展示窗口。

　　我们浙江省钱塘江文化研究会全体同人，积极响应浙江省

委、省政府的号召，全身心投入宋韵文化的研究、转化和传播工作之中，撰写了许多论文和研究报告，广泛地深入浙江各地进行文化策划，推动宋韵文化提升城市品位、参与发展宋韵文化事业和文化产业，让宋韵文化全方位地融入百姓生活。

为了提升我们自己的思想水平和工作水平，同人们认真学习和研究宋韵文化，深入把握历史事件、精准挖掘历史故事、系统梳理思想脉络、着力研究相关课题，在此基础上，撰写了一系列通俗读物，以飨读者，为传播宋韵文化做出自己的贡献，于是就有了这套丛书。

这套丛书有以下几个特点：一是通俗性，以比较通俗的语言和明快的笔调撰写宋韵文化有关主题，切实增强丛书的可读性；二是准确性，以基本的宋韵史料为基础，力求比较准确地传达宋韵文化的内容；三是时代性，坚持古为今用，把宋韵文化与当下的现实应用紧密地结合起来，能够跳出宋韵看宋韵，让宋韵文化为当下的经济社会发展和百姓生活服务；四是实用性，丛书中有许多可以借鉴的思想理念和可供操作的方法途径，可以直接应用于文化事业和文化产业。

限于我们的研究深度与水平，丛书中一定有不少谬误，敬请读者批评指正。

2022 年 8 月 15 日

（作者系浙江省钱塘江文化研究会会长、浙江省宋韵文化研究传承中心专家咨询委员会召集人）

前言

　　宋代上承五代十国，下启元朝，分为北宋（960—1127）和南宋（1127—1279）两个阶段。由宋太祖赵匡胤发动陈桥兵变而建立政权，定都开封。靖康二年（1127），金兵攻陷东京，北宋亡。宋高宗赵构在南京应天府登基继承皇位，改元"建炎"，绍兴八年（1138），以临安府（今浙江杭州）为行都，迁都杭州，重建宋王朝，史称"南宋"。1279年，崖山海战，南宋灭亡。自太祖赵匡胤至怀宗赵昺，共历18位帝王，统治达319年。因赵姓起源于甘肃天水，也称"天水一朝"。

　　在中国历史上，宋代具有分水岭意义，在政治、经济和文化各方面都体现出与汉唐时期的不同。首先，宋王朝没有汉唐王朝这样辽阔的领土。北宋建立后，一直不能索回后晋石敬瑭割让的燕云十六州，在北方与辽、西夏长期对峙，虽然"澶渊之盟"之后宋辽之间维持了相对和平，但后来又被金朝攻灭，"靖康之难"影响深远。南宋政权建立后，又先后与金、蒙古政权对峙。总体来说，宋朝诸强环伺，武力不强，是没有实行过真正统一的以汉族为主体的中央帝国。也正因为如此，宋代的统治者和士大夫阶层有强烈的民族意识，强调华夷之防，对代表

华夏正统的服饰等礼仪设计极为看重。

与军事上的弱势相反，宋代的社会经济获得了空前的发展。相比汉唐两代的农业帝国，宋代则是农业与工商业经济并重。汉唐两代的首都在关中的长安与洛阳，而宋代的京师在开封和杭州，都是通商城市，以运河为中心，万物在此集散与流通，帝国的财政也有相当一部分来自商税。随着商品经济的发展，京师开封发展为繁华的都会。宋室南渡后，江南地区的重要性进一步增强，京城杭州更趋繁华，工商业城镇也大量涌现，各行各业分工更细，海外贸易发达。在汉唐时期，城市以政治为中心实行里坊制规划，皇宫、官府、居民区有严格区分，商品交易在指定范围和时间内进行。而宋代突破了里坊制的格局，商店沿街而设，交易通宵达旦，娱乐业也因此发展起来。为方便交易和流通，宋代出现了世界上最早的纸币——交子。这一切都为丝绸生产的专业化和商品化发展创造了有利的条件。

宋代也是我国历史上科学技术发展较快的时期。火药被大量用于制造火器，指南针被广泛用于航海业，雕版印刷盛行，还发明了活字印刷，农学、地学、天文学、医药学均有很大发展。科学技术的发展、各种农书的颁行、《耕织图》的问世、商品的流通以及地区之间的技术交流，都为手工艺技术的提高提供了条件，使得宋代的丝绸生产获得了进一步的发展。

宋代更是创造了辉煌的文化艺术。因王朝创立于军阀混战的五代乱世，宋朝在立国之初就确立了扬文抑武的国策，文人的地位得到极大提高；科举制度更强调公平性，奠定了全社会的文化基础。《宋史·太祖本纪》写道："遂使三代而降，考

论声明文物之治，道德仁义之风，宋于汉、唐，盖无让矣。"
王国维在《宋代之金石学》中认为："天水一朝人智之活动，
与文化之多方面，前之汉、唐，后之元、明，皆所不逮也。"
著名学者陈寅恪在《邓广铭〈宋史职官志考证〉序》中这样评
价："华夏民族之文化，历数千载之演进，造极于赵宋之世。"①
从文化的发展脉络而言，宋代完成了中国文化的一次重要转型，
并决定了之后一千年中国文化的基本走向。"宋理学者着意于
知性反省，造微于心性之间，两宋古文舒徐和缓，阴柔澄定；
宋词婉约幽隽，细腻雍容，宋诗'如纱如葛'，'思虑深沉'；
宋代建筑尚白墙黑瓦，槛枋梁栋，不设颜色，专用木之本色；
宋代瓷器、书法、绘画脱略繁丽丰腴，尚朴澹、重意态。即如
宋人服饰，也'惟务洁净'，以简朴清秀为雅。"②在这种审美
倾向上，宋代丝绸也具有不同于唐代的优美特征。

　　综上所述，宋代这种不同于汉唐的政治和经济形态，工商
业的繁荣和发达，以及在科技和文化上取得的重大成就，使其
具有与以往的朝代截然不同的特点，其社会形态更接近近代。
日本学者宫崎市定甚至将宋代与欧洲的文艺复兴时期进行比较，
将宋代视作"东洋的文艺复兴"。在这样的时代背景下形成的
宋代丝绸艺术，也就有属于这个时代的独特品格——"宋韵"。
在我们看来，宋韵更加亲切、更加优美，因为它更接近我们今

---

① 　陈寅恪：《邓广铭〈宋史职官志考证〉序》，《金明馆丛稿二编》，上海古籍出
版社1982年版，第245页。
② 　冯天瑜、何晓明、周积明：《中华文化史》，上海人民出版社1990年版，第634页。

天的审美，因而更容易被世人所理解。这本小书，就是从各方面谈一谈宋代的丝绸，从丝绸这种带有中国文化基因的产品上，去领略宋代经济与文化、技术与审美，从而更好地理解宋这样一个独特而伟大的时代。

# 目 录

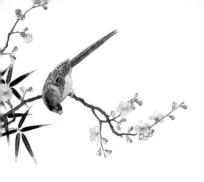

第一篇

# 天下蚕织

## 宋代丝绸生产格局

宋代是一个通过不流血的兵变而建立的朝代，统治者防范武将，偏重文治。宋代开疆拓土的武功远不及汉唐，且外患十分严重，北宋与南宋都是因为外来入侵而覆灭的。因此，宋王朝的威胁主要来自外部，内部却相对和平，导致唐王朝后期混乱的藩镇割据局面不复存在，未出现那种大规模内乱和内部的分裂。政治的稳定为社会生产的发展提供了良好的条件，同时，为了缓解外患，宋王朝不得不以大量财物输纳外邦以换取和平，丝绸生产作为宋王朝的重要经济支柱，也在这种境况下获得了长足的发展。

## 劝课农桑

　　与汉、唐相比，宋代朝廷对丝绸的需求量特别大。这些丝绸收入主要来自 3 个部分：一是基本税收，二是特别税收，三是和买。基本税收以田赋收入为主，有谷、帛、金铁和物产等四项，其中帛主要是丝织品。《宋史·食货志》称："帛之品十：一曰罗，二曰绫，三曰绢，四曰纱，五曰绝，六曰䌷，七曰杂折，八曰丝线，九曰绵，十曰布葛。"赋税的缴纳沿袭唐代的两税制，规定夏税纳绢，秋税纳米。特别税收也称"山泽之利"，主要是朝廷统一征收的商业税，主要有住税、过税、抽税、买扑，以及应用于进出口贸易的市舶课。马端临《文献通考》载："关市之税，凡布帛、什器、香药、宝货、羊、彘，民间典卖庄田、店宅、马、牛、驴、骡、橐驼，及商人贩茶、盐，皆算。"宋代还设有博易院，对盐、酒、茶等大宗商品采用专卖制度，称为"禁榷"，有榷盐、榷酒、榷茶等，如由民间承包经营，称为"买扑"。这些政府收入，有相当一部分以丝帛形式折纳。元丰（1078—1085）以后，山泽之利中的布帛收入一年为 599

万端匹 [1]；此外朝廷还设有"和买绢"制度，名义上是官府在市场上采购丝织品作为官用，但往往是向老百姓预买，所以也叫"预买绢"，即在初春时预先将本钱交给农民，俟蚕期结束后农民再向官府交纳绢帛。但后来随着朝廷财政的恶化，逐渐给钱少而输绢多，"和买"变成了重利刮取。因此，宋代朝廷的丝绸收入总量是远超唐代的。唐代天宝年间（742—756），天下庸调年收入曾达 740 余万匹绢，而北宋皇祐年间（1049—1054）岁入丝绸为 874.5 万匹，这还不是最多的年份。由此可见，宋代百姓的丝绸税负是相当重的。

　　宋王朝对丝绸的社会需求量为什么如此之大？个中原因，可析为三。一是厚待官吏。《宋史·职官志》记载，宰相以下各个品级的官吏，政府除每年给予优厚俸禄外，春、冬两季还各赐绫、绢、罗、绵等丝绸"时服"面料，数量按官位大小分等。由于官僚机构层层重叠，内外官员人数众多，这笔俸禄开支十分庞大。二是养兵制度。宋太祖说："可以利百代者，唯有养兵。凶年饥岁，有叛民而无叛兵，即丰年不幸有变，则有叛兵而无叛民。" [2] 每逢发生饥荒，朝廷就在灾区大量招募兵士，使兵员的数量大幅度增长，至庆历年间（1041—1048），全国兵员已臻 140 万人，需大量绢布丝绵以供军需。三是向外邦输送岁币。大宋帝国相对较文弱，面对辽、西夏、金与蒙古的虎视眈眈，统治者采取了以钱帛换和平的策略。1005 年，北宋与辽订立澶

---

[1]　魏天安：《宋代布帛生产概观》，载《宋史研究论文集》，河南人民出版社 1984 年版。

[2]　晁说之：《元符三年应诏封事》，载《嵩山文集》卷一。

渊之盟，规定每年向辽输送银 10 万两，绢 20 万匹，后又每年增加绢 10 万匹；1044 年，北宋又与西夏议和，每年向西夏输银 7 万两，绢 15 万匹，茶 3 万斤；宋室南渡后，南宋向金的绢帛输出量巨大。冗官、冗兵，加上向外邦输纳钱帛之需，使帝国的财政不胜重负，统治者向民间索取的丝绸赋税较重，"劝课农桑"也就具有特别重要的意义。

所谓"劝课农桑"，是指朝廷采取相应的措施，宣传、督促和勉励以粮食和丝绸生产为主的自然经济发展，这是我国在农业社会时期一项历史悠久的传统国策，为历朝历代统治者所遵循。宋代也一样，强调耕、织是衣食之源、民生之本，并将重视农桑的国家意志纳入日常行政的范围，通过君王下诏、减免租税、亲耕亲蚕等举措，向民众传递朝廷的这一态度。建国之初的建隆三年（962），宋太祖颁《劝农诏》："生民在勤……永念农桑之业，是为衣食之源。"乾德四年（966）又下诏告谕百姓："有能广植桑枣、开垦荒田者，并只纳旧租，永不通检。"庆历三年（1043），名臣范仲淹在《答手诏条陈十事》中提出 10 条改革措施，其中亦有"厚农桑"条文。至宋真宗年间，始设劝农使，由各级地方长官兼任，从此形成制度。如欧阳修曾"知青州军州事兼管内劝农使"，苏东坡曾"知杭州军州事兼管内劝农使"等，在处理地方事务的同时还要鼓励和督促农桑生产。宋室南渡后，宋高宗为巩固政权，增加朝廷财政收入，亦屡次下诏劝课农桑，并将地方农桑业的发展作为考核官吏政绩的重要指标。

于是，各种"劝农文"纷纷涌现，留下了数量可观的文献。

图1-1　吴皇后题注本《蚕织图》"忙采叶"

宋代地方官的劝农文中，最著名的是南宋儒学大家朱熹在江西
南康军（今位于江西境内，军治在星子县）任上的劝农文（1179），
其在提及种桑时说："其桑木，每遇秋冬，即将旁生拳曲小枝，
尽行斩削，务令大枝气脉全盛，自然生叶厚大，喂蚕有力。"
这段有关剪枝技术的描述较《齐民要术》及陈旉《农书》中所
载更为详细，是桑园管理上的经验总结。当时的星子县令王文
林还写出了蚕桑相关专著，付印后指导农民种桑养蚕。综观历史，
宋代地方官劝课农桑的力度可能是最大的。与劝农文同时盛行
的，还有以艺术形式表现出来的劝农诗甚至劝农图。劝农诗很多，
如曾任安徽绩溪县令、湖州与平江知府的南宋文学家虞俦的《劝
农》："平生忧国愿年丰，荒政那知技已穷。千里农桑千里雨，

一番桃李一番风。宦游老去春强半，劝相归来日过中。自愧活人无好手，只将水旱祷天公。"台州《嘉定赤城志》在"风土门"中记载了郡守熊克的 10 首劝农诗，其中一首为："蚕月农须雨及时，三眠才起食嫌迟。采桑风雨无辞苦，指日缫成白雪丝。"①《耕织图》就是下文要专门讨论的劝农图，由曾任浙江于潜县令的楼璹亲手绘制，对宋代及宋代之后的农业生产与艺术形式都产生了积极而深远的影响。

①　《嘉定赤城志》，载《宋元方志丛刊》，中华书局 2006 年版。

## 三分天下

宋初全国分成 15 路，后来增至 18 路，元丰六年（1083）又增至 23 路，崇宁四年（1105）复增京畿路，共 24 路。《宋会要辑稿》记载了北宋中期从全国各路汇集到朝廷的丝绸总数，包括税租、上供、商税、和买等各种收入。将这些岁供丝绸产品的地区做一比较，基本上可以看出北宋丝绸生产的格局。

中原地区虽多经战乱，但丝绸生产历史悠久，又靠近政治中心，因而总体来说，北方的丝绸业要强于南方。北宋中原地区有丝绸出产的主要有河北东路、河北西路、京东东路、京东西路、京西北路等。其中河北东路"南滨大河，北际幽、朔，东濒海（岱），西压上党。茧丝、织纴之所出"①，治所在大名府（今河北大名县，北宋时又称"北京"），此地人口繁盛，"民富蚕桑，契丹谓之绫绢州"②；河北西路，治所在真定府（今河北正定县）；京东东路，治所在济南府（今山东济南）；京东西路，治所在应天府（今河南商丘，北宋时称为"南京"）；

---

① 《宋史·地理志》，中华书局 1977 年版。
② 《宋史》卷二九九《张洞传》，中华书局 1977 年版。

京西北路，治所在今河南洛阳，紧邻北宋政治中心开封府。有学者根据《宋会要辑稿》对北宋中期某年各路丝织品的岁入数量的记载，对以上产区的丝织品类别做了统计[①]：高档丝织品如锦、绮、鹿胎、透背等为4295匹，约占总数的69.2%；中档丝织品如绫为29640匹，约占总数的40.3%；普通丝织品如绢为1979521匹，约占总数的32.9%；较低档的绌类丝织品约392573匹，约占总数的33.3%。可见中原地区生产各种档次的丝织品，且其中高档丝织品的产量占较大比重，但质地轻薄的罗与纱縠类丝织品所产甚少。

　　川蜀地区自汉代以来就是丝绸的主要产区，其出产的蜀锦在汉唐时期就名闻天下。三国时期，蜀锦生产的收入甚至成为蜀国军事开支的主要来源。北宋川蜀地区出产丝绸的主要为成都府路、梓州路、夔州路。其中成都府路是重心，治所在成都府；梓州路，治所在梓州府（后改潼川府，今四川三台县）；夔州路，治所在夔州（今重庆市）。从北宋中期《宋会要辑稿》所载丝织品岁入数量来看，锦等高档丝织品产量为1898匹，约占总数的30.57%；绫等中档丝织品产量为36770匹，约占总数的50%；绢等普通丝织品产量为848568匹，约占总数的14.1%。四川全境都有蚕桑丝绸生产，成都府作为蜀锦产地，蚕市特别有名。每年正月至三月是蚕市盛期，集市上人山人海，热闹异常。仲殊有《望江南》，写出了北宋成都的繁华与热闹："成都好，蚕市趁遨游。夜放笙歌喧紫陌，春邀灯火上红楼。车马溢瀛州。

---

① 魏天安：《宋代布帛生产概观》，载《宋史研究论文集》，河南人民出版社1984年版。

人散后，茧馆喜绸缪。柳叶已饶烟黛细，桑条何似玉纤柔。立马看风流。"考虑到川蜀地区的面积比中原地区小得多，但锦绮类织物几占三分之一，绫织物几占一半，其重要性也不言自明了。太平老人张仲文《袖中锦》称天下第一的产品有蜀锦与东绢，东绢亦称北绢，为中原地区之河北与山东的绢，其品质为世所公认。

江南地区的丝绸业是从唐中期以后发展起来的。安史之乱中，中原地区成为唐军与叛军逐鹿的战场，社会经济遭到严重破坏，而江南一带地理位置相对偏僻，社会相对安宁，加上北方人民大规模南迁，丝绸生产得到迅速发展。当时有很多记载说明了江南丝绸业的崛起，其中李肇《唐国史补》的记载是关于越州（今浙江绍兴）的："初，越人不工机杼。薛兼训为江东节制，乃募军中未有室者，厚给货币，密令北地娶织妇以归，岁得数百人。由是越俗大化，竞添花样，绫纱妙称江左矣。"薛兼训任浙东节度使时，安史之乱刚刚平息，为了发展越州丝织业，他偷偷补贴一笔钱给军中未成婚者，让他们到北地娶织妇为妻。于是，每年都有一批技术娴熟的北地织妇在越州安家，越州丝织品由此"妙称江左"。唐后纷乱的五代十国时期，江南在吴越国钱氏家族统治之下，是受战火影响最小的地区，史载钱镠采取了"保境安民"的政策，让人民竭力农桑，向中原王朝大量供奉丝绸，促使丝绸生产进一步发展。到北宋时期，江南地区出产丝绸的主要为两浙路（治所在平江，今苏州），也包括一部分江南东路（治所在江宁，今南京）。从北宋中期《宋会要辑稿》的岁入丝织品数量看，主要生产绫、罗、绢、

绸等织物，其中绢为 2701629 匹，占全国总产量的 44.9%，绸为 432263 匹，占全国总产量的 36.7%，罗为 78141 匹，占全国总产量的比例高达 97%。由此可见，江南地区丝织品以中低档品为主，但贡献了全国九成以上的罗织物，其中有不少著名产品，绢织物也占了全国的四成多。北宋两浙路的绢被称为"浙绢"，靖康元年（1126），"金人索绢一千万匹，朝廷至是尽拨内藏、元丰左藏库所有，如数应付"，但金人却嫌浙绢轻疏，强令换成精绝的北绢，于是，河北积岁贡赋均被掠夺一空。<sup>①</sup>这个记载说明浙绢比北绢轻，不为女真人所爱，但浙绢以轻细见长，可能是江南丝织品的特色吧。

北宋蚕桑丝绸生产遍布全国，除上述三大产区外，荆湖地区也占有一定比重。荆湖是楚文化区域，丝绸生产历史悠久，尤其是考古出土的战国至汉代的丝织品，大部分出自荆湖地区，其中最著名的是荆州马山一号战国墓与长沙马王堆一号西汉墓。北宋时期，荆湖地区分为荆湖北路和荆湖南路，前者治所在江陵府（今湖北荆州），后者治所在潭州（今湖南长沙），此外还包括一部分京西南路，治所在襄阳府（今湖北襄阳）。从《宋会要辑稿》所列北宋中期丝绸岁入看，这一地区以生产中低档的绢、绸等丝织品为主，还有一部分绵、纱、縠、隔织等，但占全国的比例均在 10% 以下。与历史上曾经的辉煌相比，有点缺乏亮色。此外，值得一提的还有河东路（今山西一带）、江南东路和淮南西路（大部分在今安徽、江西境内），其他地区

---

① 〔宋〕徐梦莘：《三朝北盟会编》卷七二。

的丝绸业基本上就乏善可陈了。

　　综观北宋丝绸生产区域和产品分布，基本可以将其分为中原、川蜀和江南三大产区。其中织锦、绮、鹿胎、透背等高档丝织品集中在中原地区和川蜀地区，绫织物的数量各大产区差不多，但罗、绢、绸与绕、纱、縠子、隔织等普通丝织品则集中在长江中下游地区，特别是罗织物，集中在江南地区。这种情况说明，在唐后期逐渐形成的全国丝绸生产三大区域，即中原地区、川蜀地区和江南地区，至北宋已形成三足鼎立之势。

# 重心南移

靖康二年（1127），金兵攻入汴京，俘徽、钦二帝及皇室贵胄 3000 多人北去，朝廷的舆服、法物、礼器、书籍、丝织品与伎艺工匠等都被搜括一空。宋室仓皇南渡，赵构在临安（今浙江杭州）重建朝廷，"民之从者如归市"，之后在岳飞等抗金将领的努力下，政局逐渐安定下来，形成与北方的金王朝对峙的局面，史称南宋。这一时期，北方大批人口，包括朝廷命官、富商巨室、文人画家、普通士民及手工业者等，纷纷逃离陷落的中原故土，向东南方向迁移。江浙与福建因靠近政治中心，流入的北方人口最多。这是我国历史上第三次也是规模最大的一次人口南迁高潮。原本物阜民丰、自然环境优越的江南地区，从东南一隅跃升为王畿重地，工商业日益繁荣，丝绸生产水平也今非昔比了。

南宋时期，北方的中原地区大部分被金人控制，国土只剩半壁江山。南宋初年，其所控制地区分为 16 路，即两浙东、两浙西、京西南、淮南东、淮南西、江南东、江南西、荆湖南、荆湖北、成都府、潼川府、利州、夔州、福建、广南东、广南西等，此后江南东西 2 路、利州路有分有合，总体框架不变。

因为最重要的中原产区落入金人之手，南宋的丝绸产区被削减了三分之一，江南地区与川蜀地区成为国家财政的依靠，荆湖、江淮、福建地区也有贡献。我们从《宋会要辑稿》记载的南宋某年各路的丝绸贡赋中，可以看出南宋丝绸生产格局以及江南地区的两浙路在全国的地位。

表 1-1　南宋上贡丝织品产地及数量

单位：匹

| 品种 | 锦绮 | 罗 | 绫 | 绢 | 平绝 | 绌 | 布 |
|------|------|------|------|------|------|------|------|
| 成都府路 | 1880 | 45 | 7865 | 13000 | | | 670200 |
| 潼川府路 | | | 26368 | 21770 | | | |
| 夔州路 | | | | 29332 | | 860 | |
| 利州路 | | | | 9800 | | | |
| 浙东路 | | 21124 | 10126 | 373685 | | 15088 | |
| 浙西路 | | | 21070 | 345469 | | 28148 | |
| 江东路 | | | | 424130 | | 26951 | |
| 江西路 | | | | 277171 | | 15196 | |
| 淮东路 | | | | 4950 | | | |
| 淮西路 | | | | 3700 | | | |
| 荆湖南路 | | | | 400 | 3000 | | |
| 荆湖北路 | | | | 9059 | | 377 | 800 |
| 总数 | 1880 | 21169 | 65429 | 1512466 | 3000 | 86620 | 671000 |

资料来源：赵丰：《中国丝绸通史》，苏州大学出版社 2005 年版，第 261 页。

从表 1-1 看，两浙路的绫、绢、绌 3 项，分别占该项上供

总数的一半左右，罗织物占绝对优势，但锦绮等高级丝织品则远逊于成都府路。两浙路丝绸上贡能达到如此数量，与江南地区尤其是浙江自唐以来社会经济的持续稳定增长是同步的。良好的自然环境和社会的相对安定，国家对东南财税的倚重，南北技术的数次大规模融合，以及江南人民几百年来的辛勤劳动，是江南丝绸业在南宋获得迅速发展的重要原因。战争的破坏是残酷的，而在战争中相对安定的地区，却因此获得了千载难逢的机遇。南宋朝廷在政治上软弱，在军事上无能，对金朝采取一味退让求和的策略，收复中原故地最终成了志士们梦中沉重的叹息。宋代诗人刘克庄在《戊辰即事》一诗中写道："诗人安得有青衫，今岁和戎百万缣。从此西湖休插柳，剩栽桑树养吴蚕。"此诗讽刺南宋朝廷每年要向金朝奉送如此多的丝绸，以换取其不进攻南宋的承诺，不如干脆将西湖边的杨柳都换成桑树吧。然而偏安局面的形成，一方面固然是因为南宋朝廷不思进取，另一方面也是因为自身军事实力不敌北方强国而不得不如此。在南宋偏安的 100 多年中，南方经济在相对和平的环境中不断发展，两浙路逐渐成为全国丝绸业的真正中心，而都城临安更成为一座极尽繁华的东南都会。南宋亡后，来到这个城市的马可·波罗等外国旅行家，无不将杭州视作世间少见的"天城"。

　　川蜀地区的丝绸业，在南宋时依然保持着在高档丝织品生产上的技术优势。据表 1–1 的统计，高级丝织品之锦绮，几乎都是由成都府路提供的。川蜀地区的绫织物上贡数占全国的 52.3%，而绢织物、罗织物的产量远逊色于两浙路，也几乎不生

产低档的䌷织物。这些数据说明，虽然江南地区发展很快，但川蜀地区也没有在战争中遭到破坏，依然是南宋丝织业最发达的地区。除上贡丝织品外，四川的民间丝织业十分兴盛，特别是成都，除设有成都府锦院与茶马司锦院这两家官营工场外，还有大量织锦机户，按南宋诗人陆游的话说，"锦机玉工不知数"。蜀锦是成都最出色的名片，南宋吴曾《能改斋漫录》记载："少卿章岵尝官于蜀，持吴罗、潮绫至官，与川帛同染红。后还京师，经梅润，吴、湖之帛，色皆渝变，唯蜀者如旧。后询蜀人之由，乃云：'蜀之蓄蚕，与他邦异。当其眠将起时，以桑灰喂之，故宜色。'然世之重川红，多以染之良，盖不知由蚕所致也。"蜀锦色彩鲜艳且不易褪色，有人说是因为染料好，有人说是因为漂洗蜀锦的锦江水好，而吴曾说是因为成都连养蚕技术都异于他郡。这个记载说明当时蜀锦的声望还是远远超过江南绫罗的。遗憾的是，川蜀产区在南宋末年遭受沉重打击，从南宋绍定四年（1231）元军攻入四川起，到1279年四川为元军全部占领止，经历了近半个世纪的战争蹂躏。战争的长期性、残酷性与破坏性是历史上少见的，四川高度发达的社会经济受到严重破坏，人口锐减，尤其是成都府路，据有关数据统计，从南宋嘉定十六年（1223）至元代至元二十七年（1290），人口减少了九成以上，战祸之惨烈可见一斑。繁华消逝，曾经的辉煌灿烂，到元代只剩下费著在《蜀锦谱》中的无限追念了。

第二篇

# 机声轧轧

## 官营与民营丝织业

宋代丝绸业的发达，体现在官营与民营丝织生产两方面。宋代的官营织造机构集中生产丝绸精品，主要为了满足皇室、贵族及庞大的官僚体系礼仪及生活的需求，也用于外交。而民间丝织业，除了作为农村副业的土产绢绅外，城镇中还存在大量专业的机坊与机户。在宋代相对宽松的经营环境中，民间丝织业不断壮大，产品也具有较高技术水平。以浙江为例，翻开宋代地方志，各地均有著名的丝织品出产，至今余韵不绝。宋代以来，城镇乡野处处可闻的轧轧机声，成就了浙江"丝绸之府"的美名。

# 官营丝织机构

宋代的官营织造业，通常由少府监管辖。这是一个负责皇室及贵族官僚礼仪及生活用品的机构，下设多个制造工坊，有些设在京城，如绫锦院、染院、文思院、文绣院等，有些设于宫廷内司，如后苑造作所，还有一些则设于丝绸业较发达的地方，如成都锦院、润州织罗务等。一般来说，官营织造代表了宋代丝绸生产的最高水准。

绫锦院建于北宋乾德四年（966），初有平蜀所得锦工 200人从事生产。太平兴国二年（977）分为东、西两院，即绫、锦两院，端拱元年（988）又合而为一，此时的绫锦院已发展成为领有兵匠 1034 人、绫锦织机 400 多架的大型手工作坊了。[①] 南渡后，朝廷在杭州重设绫锦院，有织机数百架，工匠数千人。[②]

染院设置颇早，旧称染坊。太平兴国三年（978）分为东、西两染院，到咸平六年（1003），因西染院水宜练染，又并之。

---

[①] 《宋会要辑稿》"食货六四"载："九月，绫锦院以新织绢上进。是院旧有锦绮机四百余，帝令停作，改织绢焉。"

[②] 《宋会要辑稿》"食货六四"之一七、一八，"职官二九"之八。

其主要任务是掌染丝帛、绦线及绳、革、纸、藤之类，有匠 613 人。[①]从绍兴年间（1131—1162）合班之制中保留了武义大夫（旧东西染院使）和武义郎（旧东西染院副使）的官职来看，染院或染坊的工场在南宋时仍然保留。[②]

　　文思院这一名称沿用了唐晚期同类机构的名称，设置于太平兴国三年（978），"掌造金银、犀玉工巧之物，金采、绘素装钿之饰，以供舆辇、册宝、法物凡器服之用"[③]。初有大小 32 个作坊，后又添后苑造作所割让的 11 作，其中与丝绸相关的有绣作、克丝作、裁缝作、丝鞋作等。宋室南渡后，南宋朝廷在杭州北桥东重设文思院，绍兴三年（1133）还将绫锦院并入其中，以统筹兼顾织绣制作。南宋文思院的产品似乎以绫为主，兼及其他。据淳熙十四年（1187）四月七日报告的"文思院言一岁约织绫一千一百匹，用丝三万五千余两，近年止蒙户部支到生丝一万五千两或二万两，止可织绫八百余匹"[④]，基本上可以推算文思院年产绫 1000 匹左右。除绫外，文思院还织造罗、帛等，以供岁赐之用。

　　文绣院设于崇宁三年（1104），"掌纂绣，以供乘舆服御及宾客祭祀之用"[⑤]，招得绣工 300 人，并在诸路中选择善绣匠

① 《宋会要辑稿》"职官二九"之七。
② 《宋史》卷一六八《职官志》。
③ 《宋史》卷一六五《职官志》。
④ 赵丰：《中国丝绸通史》，苏州大学出版社 2005 年版，第 263 页引。
⑤ 《宋史》卷一六五《职官志》第一百一十八。

人充作工师，产品以刺绣为主。①

裁造院即服装制作机构，"掌裁制衣服，以供邦国之用"②。

以上各院为少府监属下设在京城的皇家丝绸作坊，其中大部分在宋室南渡后又在杭州重新开张。宫廷内所设诸司中亦有丝绸生产作坊，《咸淳临安志》在叙述杭州丝绸产品时多次提及有些是"内司"所织。内廷诸司包括内藏库、东西库、御服所、裹御所、丝帛所、腰带所、织染所等，其中大部分是仓库，只有织染所是真正的丝绸作坊，产品有锦、绫、绢等。

宋代除在京师汴梁和临安设置绫锦院外，还在西京、真定、青州、益州、梓州设置场院，主织锦、绮、鹿胎、透背等；在江宁府和润州设置织罗务；在梓州设置绫绮场；大名府主织绉、縠；其他如杭州、湖州、常州、潭州等，在北宋早年均设置过织绫务或织罗务，后来陆续被废。在这些地方织造机构中记载最详细的是成都上供机院，也叫"成都锦院"。

成都上供机院的设立与北宋名臣吕大防有关。北宋元丰五年（1082），吕大防奉命来到蜀地，以龙图阁直学士身份出任成都知府。在这之前，成都上贡的织锦主要由官府预支原料和工钱，向机户摊派任务，官府会限期收回成品交给朝廷。由于蜀锦的质量要求高，时间紧迫，加之官吏从中舞弊，克扣原料、工钱，机户往往不能按期交付，产品质量也得不到保证。吕大

---

① 《宋会要辑稿》"职官二九"之八载："欲乞置绣院一所，招刺绣工三百人，仍下诸路选择善绣匠人，以为工师。候教习有成，优与酬奖。"
② 《宋会要辑稿》"职官二九"之八。

防就任后，直接招募军中工匠 80 人织造，次年上奏朝廷，称"岁额上供锦，预支丝、红花、工直与机户顾织，多苦恶欠负。昨创令军匠八十人织，比旧费省而工善。今先织细法锦及透背、鹿胎样进呈，乞换充本府机院工匠"①，还附上了细法锦、透背、鹿胎等样本，得到了朝廷的许可，成都上供机院因此创办。这一年机院所织"大料细法锦、透背、鹿胎，共七百三十余匹。其小料绫、绮易造之物一千三百余匹，仍旧俵在民间"②，即除技术要求高的大料产品外，一般的绫绮类织物还是由民间机户织造。根据文献记载，朝廷后又向上供机院下达了"紧丝"等 15 种新花样的织造任务，还派了 1 名监官前来督织，上供机院只得扩招了 300 名军匠，将绫绮等产品也放在院中生产，同时又雇了民间机匠三四百人助织，说明织造数量巨大③。由于具体操作过程中出现了很多困难，最终皇帝取消了派织的新花样"紧丝"，减轻了机院的织造负担。后来军匠减少到 170 余人，并留下了 1 名监官督织。费著的《蜀锦谱》记载，早期成都锦院有厂房 127 间、织机 154 张，日用挽综之工 164 人、用杼之工 154 人、练染之工 11 人、纺绎之工 110 人，每年用丝 125000 两、染料 211000 斤，生产上贡锦 3 匹、官告锦 400 匹、臣僚袄子锦 87 匹、广西锦 200 匹，其规模在地方官营织造局中可能是最大的了。

---

① 〔宋〕吕大防：《锦官楼记》，载〔明〕杨慎《全蜀艺文志》卷三四，线装书局 2003 年版。
② 〔宋〕吕陶：《净德集》卷四。
③ 〔宋〕吕陶：《净德集》卷四《奉使回奏十事状》。

　　成都府还有一个与织锦有关的机构——茶马司锦院。北宋时，朝廷在成都府设大茶马司，"掌收茶利以佐用度，凡市马于蕃部者，率以茶易之"，即收茶以在边境与游牧民族换马。宋室南渡以后，朝廷的外部军事压力更大。建炎三年（1129），大茶马司又在成都设"茶马司锦院"，并且在应天、北禅、鹿苑三寺设置工厂，织造各色蜀锦以交换战马。乾道四年（1168），茶马司锦院与成都府转运司锦院合并，规模更大，为满足朝廷马政的需要而生产各类丝织品。

　　值得一提的是，北宋晚期曾在苏州、杭州设置过织局。《宋史纪事本末》记载："徽宗崇宁元年（1102）壬午春三月，命宦者童贯置局于苏杭，造作器用。诸牙角、犀玉、金银、竹藤、装画、糊抹、雕刻、织绣之工，曲尽其巧，诸色匠日役数千，而材物所须，悉科于民，民力重困。"① 虽然此两局很快被裁撤，但这是明清在苏杭设置官营织造局的先声。

---

① 陈邦瞻：《宋史纪事本末》卷十一，中华书局 1977 年版。

# 民间丝织业

官营织造机构集中了丝绸精品的生产，而民间丝织业则遍布各地城乡。除了作为农村副业的绢绅生产外，机坊与机户普遍存在于城镇中。在宋代相对宽松的经营环境中，民间丝织业不断壮大，生产趋向专业化，织工具有较高技术水平，产品主要供国内城乡消费或输往海外市场，是宋代工商业和海外贸易的重要组成部分。

## 1.机坊

所谓"机坊"，是指在城镇中开设的具有一定规模的丝绸生产工场，机坊主一般都有自己的织机和生产工具，收购蚕丝进行织造、印染等加工，其产品用作商品销售。宋代文献中出现的"街坊""机坊"都是指这种独立的民间丝织作坊。这一类机坊在宋代大量出现，技艺亦精，这与宋代商品经济的不断发展有关。

由于机坊是较大的丝绸生产作坊，应该会雇工进行生产。宋代很多大城市都出现了专门的劳动力市场，汴京和临安每天

都有各种工匠等待雇用，如汴京"早辰桥市街巷口皆有木竹匠人，谓之杂货工匠，以至杂作人夫，道士僧人，罗立会聚，候人请唤"①；成都也是如此，"邛州村民日趋成都府小东廓桥上卖工，凡有钱者皆可雇其充役令担负也"②。在这些等候雇主的"杂货工匠"当中自然有丝织工匠。这种情况在宋代笔记小说中都有不少反映。李元纲《贺织女》写到北宋时兖州一民家妇女，"里人谓之贺织女。父母以农为业……妇则佣织以资之，所得佣值，尽归其姑"③。《夷坚三志辛卷·毛家巷鬼》提到饶州鄱阳城内染坊"铺肆相望……染工役作，中夜始息"④。《夷坚志补·李姥告虎》则记：南宋时，婺州兰溪县有李姥，每天"为人家纺绩，使儿守舍，至暮归"⑤。《夷坚乙志·无颏鬼》则说：饶州鄱阳县有村民"为人织纱于十里外，负机轴夜归"⑥。此类例子不胜枚举。南宋时，被朱熹弹劾的台州知州唐仲友，在婺州雇工开设私营彩帛铺，内设手工作坊，兼营机织和印染。他是将修造兵器制作弓弩弦所用的丝线，多余者"发归本家彩帛铺机织、货卖"⑦。以唐仲友的官员身份，他不可能自己织造，必然是雇工进行，因此，他所开设的彩帛铺应该也是一个丝绸生产作坊。

---

① 〔宋〕孟元老：《东京梦华录》卷四。
② 〔宋〕无名氏：《湖海新闻夷坚续志·前集卷2·幻术为盗》，中华书局2006年版。
③ 〔宋〕李元纲：《厚德录》卷二，载《全宋笔记》第六编第二册，大象出版社2013年版。
④ 《夷坚三志辛卷》卷七。
⑤ 《夷坚志补》卷四。
⑥ 《夷坚乙志》卷八。
⑦ 〔明〕朱熹：《按唐仲友第三状》，见《晦庵先生朱文公文集》卷十八。

## 2. 机户

宣和六年（1124），徽宗诏令尚书省立法，不许外任官"自置机杼或令机户织造匹帛"[①]。这里的"自置机杼"就是指开设机坊，雇工织造，而"令机户织造"则是指提供原料让专业的丝织家庭进行生产。很明显，机户一般自备织机，自己生产，并不雇工。机户的前身，可能就是唐代的"织造户"或"供织户"。但唐代的织造户与官府有着明显的依附关系，而宋代的机户相对而言较为自由，他们可以承接官府下达的织造任务，也可以为私人订单加工，当然也可以按自己的判断生产合适的丝绸进行销售。

机户的大量存在是宋代丝织业的一个特征。史料中提及机户的地方有梓州、成都、河北、京东、济州、青州、徽州等地，即北宋时期全国丝织业的三大区域都有机户[②]。但最为发达的地区可能是四川。景祐三年（1036），龙图阁待制张逸上奏说："昨知梓州，本州机织户数千家，因明道二年降敕：每年绫织三分，只卖一分；后来消折，贫不能活，欲乞于元买数十分中许买五分。"[③]明道二年（1033）的敕令则说："应东西两川织造上供绫、罗、透背、花纱之类，令今后三分中特令织造一分，其余二分织造紬绢，如民不愿织造紬绢者，不得抑勒。"[④]对照可知，

①　《宋会要辑稿》"刑法二"之九十一。

②　张学舒：《两宋民间丝织业的发展》，《中国史研究》1983年第1期，第110—125页。

③　《宋会要辑稿》"食货六四"之二十三。

④　《宋会要辑稿》"食货六四"之二十二。

明道二年时官方规定机户织造三分之一的高档织物，三分之二
的普通织物，其中高档织物以较高价格收购。因此，机户往往
愿意织造难度较大的高档织物，而不愿织造绅、绢等平素织物。
到景祐时，张逸认为机户收入不够，贫不能活，希望增加高档
织物的收购量到二分之一。与此同时，成都府的机户也对当地
的丝织业发展起了很大的作用，朝廷采用的形式是"以丝布散
于市民，至期而敛之"，或"预支丝、红花、工直与机户顾织"，
来生产上供所用的丝织品。但这一形式到元丰时已无以为继，
因为这些机户有的拖延时间，有的降低质量，甚至破产不交，
因此在元丰六年（1083）吕大防开始设立上供机院，令军匠进
行生产[1]。

　　除官府利用机户进行丝织生产外，许多官僚也纷纷使役民
间机户。如咸平年间（998—1003），益州钤辖、凤州团练使符
昭寿"多集锦工，就廨舍织纤丽绮帛，每有所须，取给于市，
余半岁方给其值"[2]；知青州王安礼"在任买丝，勒机户织造花
隔织等匠物……上京货买，赢掠厚利，不止一次"[3]。这种官僚
经营的和普通私营的丝绸作坊盛行，说明了宋代丝绸生产方式
的多样化。

---

① 〔宋〕吕大防：《锦官楼记》，载《华阳县志》卷三九"艺文"。
② 《宋史》卷二五一《符彦卿传》附《符昭寿传》。
③ 《续资治通鉴长编》卷四四九。

# 南宋浙江丝绸名产

宋代民间丝织业兴盛，各地均出现了一些著名的丝织品，名闻遐迩。浙江属于后起之秀，除京师临安外，宋代地方志也记载了各县特产，其中不少是丝织品。

杭州的纱罗与绒背锦：杭州在宋代已经是一个兼具湖山之胜的丝绸生产重镇。晁补之《七述》用诗一般的语言做了描写："杭故王都，俗尚工巧……衣则纨绫绮绤，罗绣縠绤；轻明柔纤，如玉如肌。竹窗轧轧，寒丝手拨；春风一夜，百花尽发。其制而服也，或袍或鞾，或绅或纶，或缘或表，或缝或襕，或紫或纁，或绀或殷。"①《咸淳临安志》提到过杭州机坊生产的多种产品，如：锦，"街坊所织，以绒背为贵"；鹿胎，"次者为透背，皆花纹突起，色样不一"；纱，乃"机坊所织，有素纱、天净、三法、新翻粟地纱"；罗，有"花素两种，染丝织者名熟线罗，尤贵"；此外还有缂丝和绉丝。作为南宋京都的杭州，所产丝织品种类全、档次高，这与绫锦院和文思院从汴京迁来重开是分不开的。

---

① 〔宋〕《武林掌故丛编》第十八册。

绍兴的寺绫与尼罗：南宋绍兴的丝绸业延续了唐后期的盛况，"俗务农桑，事机织，纱绫缯帛岁出不啻百万"，"万草千华，机轴中出，绫纱缯縠，雪积缣匹"。[①]几乎家家种桑，户户机织，是名副其实的丝绸之乡。南宋的寺院经济别具特色，据《嘉泰会稽志》记载，越州（今绍兴）庵院中的女尼都是丝织的好手，所产"尼罗""寺绫"精美绝伦。尼罗又名"宝街罗"，"近时翻出新制，如万寿藤、七宝、火齐珠、双凤绶带等，纹皆隐起，而肤理尤莹洁精致，宝街不足言矣"[②]。与尼罗不相上下的是寺绫，庄绰《鸡肋篇》称，"越州尼皆善织，谓之寺绫者，乃北方隔织耳，名著天下"。

嵊州的绫与绉纱：南宋剡县（今绍兴嵊州）的丝绸产品也很出色。《嘉泰会稽志》记载："绫今出于剡县，昔所谓十样花纹都今不尽见。惟樗蒲绫最盛。樗蒲绫者，以状如樗蒲子得名。"樗蒲绫以纹样命名，这种纹样一直流传到后世。剡县的绉纱也是绝品，"以为暑中燕服，如缕冰雪，虽剡之居人亦不能常得矣"[③]。绉纱就是古代所称的"縠"。邻近的萧山也出产縠与纱，虽"未臻绝妙，然与吴中机工略相当矣"[④]。

诸暨的绢：诸暨以织绢出名，有的密实如布，坚牢实用；有的轻匀细致，最适合做春服，有花山、同山、板桥等品种，当地人常常将它们贩到京师临安来销售。

---

① 〔宋〕王梅溪《会稽三赋》"风俗赋卷二"。

② 《嘉泰会稽志》卷一七"布帛"。

③ （万历）《绍兴府志》卷十一"物产志"。

④ 《嘉泰会稽志》卷一七"布帛"。

　　桐乡的濮绸：桐乡的濮院原来是一片草荡，宋高宗的驸马、老家山东曲阜的濮凤随宋室南渡后定居于此，故称濮院。濮氏于淳熙年间（1174—1189）开始经营蚕织，到后来皇室渐衰，濮家在朝中做官的已寥寥无几，便把全部精力用在经营家业上。在濮家带动下，濮院一带丝织业一派兴旺景象，所产之绸统称"濮绸"。此外，濮院附近的崇德也以生产"狭幅绢"远近闻名。

　　嘉兴的画绢：嘉兴古称秀州，嘉兴魏塘宓家的"宓机绢"，是一种有名的绘画用绢，极匀净厚密，为文人画家赏爱，后人如赵松雪、盛子昭、王若水等均专门用作画绢。

　　金华的婺罗：宋代婺州（今金华）的丝织业也很发达。北宋史学家刘敞在《公是集》中记载，其先父"公……庆历中……改大理寺丞知婺州金华县。县治城中民，以织作为主，号称衣被天下，故尤富"[1]。宋代婺州之富，主要在于织罗业，产品称为婺罗。北宋初年，"婺州贡罗一万匹"，到北宋末的靖康年间（1126—1127）达"五万八千九十六匹"，南宋时"知婺州苏迟乞减之，叶少蕴为左丞，因奏陈之，高宗失声叹曰：苦哉吾民，何以堪？止令存二万匹，余悉蠲除"[2]。以此数计算，婺州上贡的罗占全国总数的八九成。北宋时，官府在婺州和买花罗，南宋初的绍兴三年（1133），也有和买婺罗的记载——"据婺州百姓成列等状，每岁和买，平、婺罗受纳两数太重。平罗一匹要及一十九两，婺罗一匹二十二两，与本州所织清水罗率增

---

① 〔宋〕刘敞：《公是集》卷五一"先考益州府君行状"。
② 〔宋〕韩淲：《涧泉日记》卷上。

重八九两，乞除减输纳"①。从这份奏折看，婺罗、平罗因组织密实、用丝量大，官府的和买已经成为百姓的负担。婺罗在南宋的价值，还可以从《武林旧事》所记一则事例中看出：宋高宗有一次巡幸清河郡王张俊的府邸，张俊呈献给皇帝的宝物琳琅满目，其中丝织品有撚金锦 52 匹、素绿锦 150 匹、生花番罗 200 匹、暗花婺罗 200 匹以及樗蒲绫 200 匹，这份清单包括了剡州的樗蒲绫和婺州的暗花罗。

湖州的蚕丝与绫绢：唐末五代以来，吴兴（今湖州）就未遭兵灾，避乱者多趋之，俗有谚语云："放尔生，放尔命，放尔湖州作百姓。"② 所属吴兴、归安、安吉、武康、双林等地，都是蚕桑盛地。有小块闲地，必种上桑树，当蚕月之时，无不育之家。《嘉泰吴兴志》载："本郡山乡以蚕桑为岁计，富家育蚕有致数百箔，兼工机织。"陈旉《农书》也记载，当时种桑养蚕之法，"湖中、安吉皆能之"，"彼中人唯藉蚕办生事"。这是因为种桑养蚕比种田收益更大，且旱涝保收。由于四乡养蚕太多，有时也会出现桑叶紧缺、叶价腾贵的情况，造成蚕农的损失。总之，南宋时的湖州蚕丝已经远近闻名了，其中：安吉的丝质量最好，纳税时可将绢折合成丝上供；武康的丝绵特别白净柔软，俗称"天鹅脂"。除蚕丝外，吴兴的绫、双林的绢也极出色。至元代，四方商贩开始奔赴湖州，"湖丝遍天下"

---

① 《宋会要辑稿》"食货六四"之二八。
② 〔明〕谢肇淛《西吴枝乘》："五代时江南多故，独吴兴未尝被兵，避乱者多家矣。谚曰：放尔生，放尔命，放尔湖州作百姓。"

的俗语传遍国内外。

　　浙江其他地区：除上述著名产品外，浙江其他地方也有丝绸业。如台州地区，《嘉定赤城志》在"土产"门下记载了当地生产的丝织品绫、绢、纱、绉、绌等，其中绫有花绫、杜绫、绵绫、樗蒲绫4种，绢则以仙居所出者佳。

　　诗人杨万里有诗《江山道中蚕麦大熟三首》，其一云："衢信中央两尽头，蚕麦今岁十分收。"其二云："新晴户户有欢颜，晒茧摊丝立地干。却遣缲车声独怨，今年不及去年闲。"[1]天放晴了，衢州地区家家户户忙着晒茧摊丝，缲车吱吱，笑语声声，一派忙碌景象。诗人陆游《过江山县浮桥有感》也说："滩流急处水禽下，桑叶空时村酒香。"康熙《衢州府志》、雍正《浙江通志》载：衢州自唐到明都有丝、绵、绢、纻布等进贡，但没有织造高档丝织品的记载。

　　严州（今杭州建德）丝绸业也较兴旺。南宋《严州图经》称："以今观之，州境山谷居多，地狭且瘠，民贫而啬，谷食不足仰给它州，惟蚕桑是务。"土产有蚕丝、绢、绌、绵、纱等。绍兴二十九年（1159），著名诗人范成大写下《晒茧》一诗，诗云"隔篱处处雪成窝，牢闭柴荆断客过。叶贵蚕饥危欲死，尚能包裹一丝窠"，对蚕农的辛苦和叶贵蚕饥的困境表示同情。

　　温州在东晋南朝时称永嘉郡，有养八辈蚕（一年八熟的蚕名）的记载。但宋代温州已较少种桑养蚕，所需蚕丝大多为外地输入。南宋祝穆《方舆胜览》记载，温州"民勤于力，而以力胜，故

---

[1]　雍正《浙江通志》卷二七七"艺文"引"杨万里诗"。

地不宜桑，而织纴工"，即本地不产蚕丝，但温州织造十分出色，从后世瓯绸、缂丝等产品的兴盛来看，温州"织纴工"之说亦非虚言。

明州（今宁波）地区，北宋《元丰九域志》记载有明州贡绫，南宋《宝庆四明志》称明州"俗不事蚕桑纺绩，故布帛皆贵于他郡。惟奉化绸密而轻如蝉翼，独异他乡"。清代徐兆昺所撰《四明谈助》中提道："鄞之南湖，旧有纺丝、织纱诸巷，殆即贡绫时所呼，盖杼轴群聚之地，而后遂沿其名耳。"这说明宁波曾经以织绫闻名。明州还是宋代对外贸易的重要港口，各郡输出的蚕丝与丝织品，都是从明州装船起运的。

综上所述，基本上从南宋起，由于政治和经济中心的南移，浙江各地都有了发达的丝绸业，涌现出一批名优产品，奠定了"丝绸之府"的基础，其地位至今未变。

第三篇

# 越地绘影

## 《蚕织图》及其影响

宋王朝强调以农为本，奖励耕织，地方官往往兼任劝农官，以"劝课农桑"为要务。地方官多由文人担任。在这种情形下，就涌现出大量的"劝农文"和"劝农诗"，甚至还出现了"劝农图"，这就是楼璹的《耕织图》。楼璹《耕织图》是此类题材绘画的滥觞，影响深远，以至于后世出现很多类似的绘本流传海内外。《耕织图》在我国古代农业史、艺术史上均具有重要地位，其在丝绸史上的意义，更在于第一次以连环画的形式，对南宋江南地区的蚕桑丝绸生产过程做了写实而精细的刻画。特别是其中的"挽花"部分，首次刻画了一台束综提花机，这是弥足珍贵的图像资料，证明束综提花技术在宋代已经相当成熟。这种机型代代相传，于今在宋锦、云锦和蜀锦等非物质文化遗产的生产过程中仍在使用。

# 楼璹及《耕织图》之由来

　　楼璹，字寿玉，一字国器，浙江明州鄞县（今宁波鄞州区）人，生于北宋元祐五年（1090），卒于南宋绍兴三十二年（1162）。绍兴三年（1133）出任於潜（今杭州临安区）县令，绍兴五年（1135）任邵州通判。绍兴二十五年（1155）为扬州知府兼淮东安抚使，后累官至朝议大夫。在浙江於潜县令任上，他绘制了《耕织图》。由此推测，其创作时间或在1133—1135年间。

　　楼璹，史志中无传，仅《宋史·艺文志四》在"农家类"著录"楼璹《耕织图》一卷"。较详细的记载来自楼璹侄子楼钥的《跋扬州伯父〈耕织图〉》："伯父时为於潜县令，笃意民事，慨念农夫蚕妇之作苦，究访始末，为耕、织二图。耕自浸种以至入仓，凡二十一事，织自浴蚕以至剪帛，凡二十四事，事为之图，系以五言诗一章，章八句，农桑之务，曲尽情状。……寻又有近臣之荐，赐对之日，遂以进呈，即蒙玉音嘉奖，宣示后宫，书姓名屏间。"①楼璹在当於潜县令时，完成了《耕织图》的图与诗，这是他作为地方官劝课农桑的具体表现，应该说成

---

① 〔宋〕楼钥：《攻媿先生文集》卷七四。

效显著。后来因皇帝近臣的推荐，受到宋高宗的召见，楼璹趁机献上《耕织图》，宋高宗见图十分高兴，嘉奖了他，并将此图宣示后宫，让后妃们观摩，以了解耕织之勤苦。这就是《耕织图》的源起。

我国是农业国，向以农桑为立国之本，宋代更将"劝课农桑"作为地方官职责，并将成效作为奖惩依据。宋仁宗宝元年间（1038—1040），据说已将农家耕织情形绘于皇宫内延春阁的墙壁上。宋高宗曾说起此事："朕见令禁中养蚕，庶使知稼穑艰难。祖宗时，于延春阁两壁，画农家养蚕织绢甚详。"①后来这种耕织题材的绘画由宫廷流传到民间，成为介绍和传播农业生产技术的一种手段。元末虞集《道园学古录》说，宋代郡县所治大门的东西两壁，往往绘耕织图"使民得而观之"，说明宋代曾广泛采用"耕织图"的方式，宣传和推广农耕和蚕织技术。因此，身为地方官又善绘画的楼璹绘制《耕织图》呈给朝廷，并非心血来潮，而是"深领帝旨"的自觉行为。

楼璹绘制的《耕织图》是后世一切耕织图的原本。它"图绘以尽其状，诗歌以尽其情，一时朝野传诵几遍"。具体地说，《耕织图》包括"耕图"21幅，内容有浸种、耕、耙耨、耖、碌碡、布秧、淤荫、拔秧、插秧、一耘、二耘、三耘、灌溉、收割、登场、持穗、簸扬、砻、舂碓、簁、入仓等；"织图"24幅，内容有浴蚕、下蚕、喂蚕、一眠、二眠、三眠、分箔、采桑、大起、捉绩、上蔟、炙箔、下蔟、择茧、窖茧、缫丝、蚕蛾、祀谢、络丝、经、纬、织、

---

① 〔宋〕李心传：《建炎以来系年要录》卷八七。

攀花、剪帛等。每图皆配以一首五言律诗。由于《耕织图》系统而又具体地描绘了江南水田地区农耕和蚕桑生产的各个环节，成为后人研究宋代农业技术最珍贵的形象资料。楼璹的《耕织图》反映了古代人民男耕女织的勤劳和生活之艰难，正如楼玥《攻媿先生文集》中所说："此图此诗诚为有补于世。夫沾体涂足，农之劳至矣，而粟不饱其腹。蚕缫丝织，女之劳至矣，而衣不蔽身，使尽如二图之详劳……"

楼璹原创的《耕织图》，当时可能有正本和副本两册。正本献给了朝廷，副本留在家中。此后直到嘉定三年（1210），才由他的侄子楼钥在副本上题跋，其孙楼洪、楼深将其中的诗刊诸石，楼玥"为之书丹"，叙述了其写作缘起。遗憾的是，原图的正本与副本均已佚，仅存诗45首，其中蚕织部分的诗24首。《耕织图》形式生动，图诗优美，深得人们爱赏，又符合封建王朝鼓励耕织的政策，因此在南宋时就出现了一些仿制品，宋以后更是历代都有仿制与刊刻，使得《耕织图》的版本甚为丰富，流传广泛，可以说开辟了我国绘画史上一种专门的题材形式。

# 南宋《蚕织图》其他版本

## 1. 吴皇后题注本

楼璹原创的《耕织图》虽不传，但幸运的是，发现了最接近原版的吴皇后题注本《蚕织图》。1983 年，大庆市文物管理站在进行文物普查时，发现了宋人绢本淡彩《蚕织图卷》，卷长 513 厘米、高 27.5 厘米，尚称完好。包首是宋代鸟兽繁花刻丝，内容为宋代江浙一带养蚕织绢的全过程。养蚕自"浴蚕"开始，到绢帛"下机入箱"为止，共分 24 事。每段画面下部，有宋高宗吴皇后用楷书小字为内容写的注。全卷共有自元至清的收藏、鉴赏玺印 20 余处，尾部有跋语 9 段。①

根据跋语和历史文献记载，此图应为楼璹向宋高宗进献《耕织图》后，高宗命翰林图画院临摹的《织图》之摹本，而《耕图》部分已失。此图在宋濂《銮坡集》、孙承泽《庚子销夏记》、《石渠宝笈》中均有著录，又见于《故宫已佚书画目》。从图后元

---

① 林桂英、刘锋彤：《宋〈蚕织图〉卷初探》，《文物》1984 年第 10 期，第 31—33，39—40 页。

代郑足老跋语看，此图为南宋翰林图画院之摹本应该是可信的，但摹本是否忠实于楼璹的原本，则是有争议的。因为对照楼璹《织图》之诗来看，织图诗总数与摹本诗总数虽然相等，但不能一一对应。列表 3-1 如下 [①]：

表 3-1　楼璹诗与吴皇后题注本诗的比较

| 楼璹诗 | 吴皇后题注本诗 | 楼璹诗 | 吴皇后题注本诗 |
|---|---|---|---|
| 浴蚕 | 浴蚕 | 炙箔 | 熁茧 |
| 下蚕 | 切叶、暖种、拂乌儿（下蚕）、摘叶 | 下蔟 | 下茧、约茧 |
| 喂蚕 | 体喂 | 择茧 | 剥茧 |
| 一眠 | 一眠 | 窖茧 | 秤茧、盐茧、瓮藏 |
| 二眠 | 二眠 | 缫丝 | 生缫 |
| 三眠 | 三眠 | 蚕蛾 | 蚕蛾出种 |
|  | 暖蚕 | 祀谢 | 谢神供丝 |
|  |  | 络丝 | 络垛、纺绩 |
| 分箔 | 大眠 | 经 | 经靷、籆子 |
| 采桑 | 忙采叶 | 纬 | 做纬、织作 |
| 大起 | 眠起喂大叶 | 织 |  |
| 捉绩 | 拾巧上山 | 攀花 | 挽花 |
| 上蔟 | 箔蔟、装山 | 剪帛 | 下机、入箱 |

由表 3-1 可知，摹本少了"织"（即用普通素机织作），而多"暖蚕"（见图 3-1），在其余的 23 幅中，除"纬"的次序不同外，经过画面与诗句的核对，也发现有喂蚕、一眠、二

① 赵丰：《中国丝绸通史》，苏州大学出版社 2005 年版。

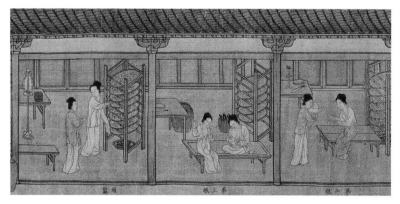

图3-1　吴皇后题注本《蚕织图》"暖蚕"等

眠、三眠、下蔟、纬等幅的诗与图不相符，如"喂蚕"诗中有"针线随缂补"一句，而"体喂"图中动作见喂蚕，"三眠"图中有二女子做针线活，而"三眠"诗中却题作"偷闲一枕肱"，又"纬"诗中单写"纬"字，而"纬"图中还画有浆经动作。由此推测，吴皇后题注本并非一个完全照抄楼璹原本的摹本，而是经绘画者改动的，但不管怎样，这是目前所见最接近楼璹原图的摹本了。

### 2. 楼钥本

楼钥，字大防，楼璹的侄子。史载，他于隆兴元年（1163）试南宫，即为皇太子之师，此时他曾进呈自己所临摹的《耕织图》，供皇太子阅览，这在《攻媿集》中有记载："或恐田里细故未

能尽见，某辄不揆传写旧图，亲书诗章，并录跋语，装为二轴。"①
此图在元代尚存《织图》，虞集曾有诗《题楼攻媿织图》，共3
章②。惜今已不传。

## 3. 刘松年（元程棨）本

《画史会要》载："刘松年，钱塘人，居清波门外，俗呼'暗
门刘'，淳熙画院学生，绍熙年传诏，山水人物师张敦礼而神
气过之。宁宗朝进《耕织图》，称旨，赐金带。"刘松年是南
宋四大家之一，曾绘《丝纶图》（见图3-2）、《宫蚕图》等与
纺织生产有关的图卷。③关于刘本《耕织图》的下落，说法较多，
争论亦大。明末吴其贞《书画记》中载有三种传为刘本的《耕
织图》④，乾隆年间画家蒋溥进献有"松年笔"款的《蚕织图》，
上有小篆题楼诗，但后被乾隆皇帝考证为元代程棨本。乾隆的
根据是之后发现的另一幅配套画《耕图》有元代姚式的题跋：
"《耕织图》二卷，文章程公曾孙仪甫绘而篆之。"《蚕织图》
后也有元代赵子俊的题跋："《耕织图》二卷乃程氏旧藏，每
节小篆皆随斋手题。"因此，蒋溥所进《蚕织图》究竟是刘本
还是程本尚存争议。又吴其贞所见三种《耕织图》，一是在屯
市（今之屯溪，原属休宁县）程隐之家，二是在歙西（与休宁

① 〔宋〕楼钥：《进东宫耕织图札子》，《攻媿集》卷三三，四部丛刊本。
② 〔宋〕虞集：《题楼攻媿织图》，《道园学古录》卷三〇，四部丛刊本。
③ 〔清〕厉鹗：《南宋院画录》卷四，美术丛刊本。
④ 〔清〕吴其贞：《书画记》卷一、卷二，上海人民美术出版社1963年版。

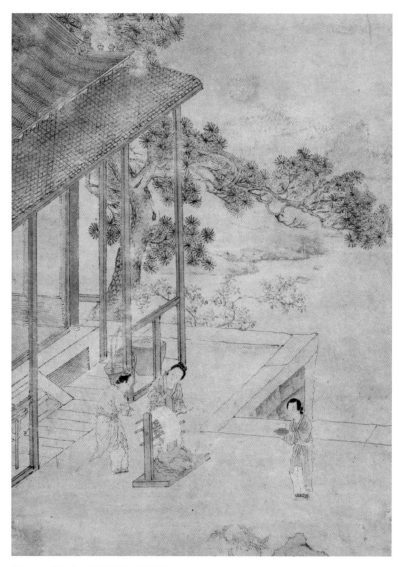

图3-2  刘松年《丝纶图》（局部）

县相邻）吴孟坚家，三是在榆树（休宁县东南）程怡之家，而程棨是程文简公即程大昌的曾孙，亦是休宁县会里人，休宁会里与上述三处相距甚近，他们之间可能存在着极密切的关系。由于程棨名声不大，无从查考，因此只能做一推测：由于休宁程氏家族（如程大昌、程卓等）活跃在南宋政坛，或有机会在宋末元初之际得到刘松年的《耕织图》真迹，以致后世在休宁出现许多刘松年作品的摹本和伪本，至于蒋溥所进者，至少可以说，它若真是程棨所绘，当也是对刘松年《耕织图》的摹绘。这一版本，现藏于美国华盛顿佛利尔美术馆（Freer Gallery of Art），在国内仅存乾隆年间的仿刻石数方，上有程棨所题小篆与乾隆的题诗。

## 4. 梁楷本

元代夏文彦《图绘宝鉴》卷四记载："梁楷，东平（今属山东）人，字伯梁，善画人物、山水、道士、鬼神。师贾师古，描写飘逸，青过于蓝。嘉泰年画院待诏。……嗜酒自乐，号曰'梁疯子'。"梁楷本《耕织图》为绢本淡彩（见图3-3），且由三个断片拼缀而成，上无楼璹配诗，国内未见著录，现藏美国克利夫兰艺术博物馆（Cleveland Museum of Art）。梁楷这位以野逸闻名的画家采用朝廷提倡的题材作画，也说明了《耕织图》在当时的流行。

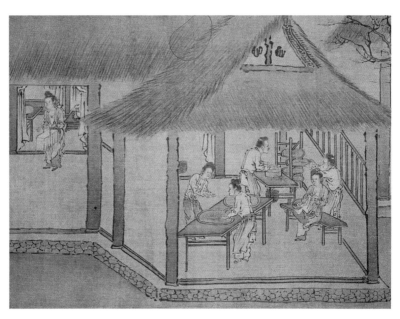

图3-3　梁楷《耕织图》（局部）

# 《耕织图》对后世的影响

楼璹《耕织图》对后世产生了深远的影响。除上述南宋已问世的几种版本外，从元代到明、清两代，各种版本的《耕织图》甚多，有著名画家绘制的版本，也有宫廷画师奉命绘制的版本，并产生了将其移植到石刻、陶瓷、漆器甚至外销壁纸上的各种艺术设计形式。后世流传或有著录的主要版本如下。

## 1. 元代《耕织图》

元代耕织图，主要有杨叔谦本。此本常被误作赵孟頫本，从史料和实物来看，赵孟頫仅作《豳风图》，未作《耕织图》。但他确实与杨叔谦在《农桑图》上合作过，由杨叔谦画而赵孟頫题诗："延祐五年（1318）四月二十七日，上御嘉禧殿，集贤大学士邦宁、大司徒臣源进呈《农桑图》，上披览再三，问作诗者何人，对曰翰林承旨臣赵孟頫，作图者何人，对曰诸色人匠提举臣杨叔谦。"[1]

---

[1]　〔元〕赵孟頫：《松雪斋集》外集，四部丛刊本。

杨本《农桑图》是《耕织图》在特定历史条件下的艺术形式。杨本按时命题，分农桑为 24 图，耕织各半，赵孟頫在其上题诗24 首。杨本在作图时极可能受到吴皇后题注本的影响，因元代书法家鲜于枢在吴皇后题注本上题跋，赵与鲜于枢相交甚厚，"奇文既同赏，疑义或共析，锦囊装玉轴，妙绝晋唐迹"，因此，赵与杨合作《农桑图》想必会参考吴皇后题注本。此图在诗旁还注有畏兀儿语，以便元朝统治者阅览，今存诗 24 首，没有存图。

## 2. 明代《耕织图》

明代《耕织图》，主要有宋宗鲁本、邝璠本和仇英本三种。

宋宗鲁本：明英宗天顺六年（1462），由宋宗鲁刊印《耕织图》，王增祐作序。此版本已佚。好在日本的狩野永纳在日本延宝四年（1676）翻刻了这一版本，现藏日本，其中蚕织部分有 24 幅①。

邝璠本：邝璠，字廷瑞，著《便民图纂》，书前有《耕织图》刻本（见图 3-4）。邝璠自序："宋楼璹旧制《耕织图》，大抵与吴俗少异，其为诗又非愚夫愚妇之所易晓，因更易数事，系以吴歌，其事既易知，其言亦易入用。"可知邝本比楼璹本减少了图数，也更换了诗。据考，邝璠于弘治七年（1494）知吴县，《便民图纂》最早镂版于弘治十五年（1502），现存最早版本是嘉靖甲辰（1544）本，但最善者为万历癸巳（1593）刊本，

---

① ［日］天野元之助：《中国农业史研究》追记之二，水书房1979年版。

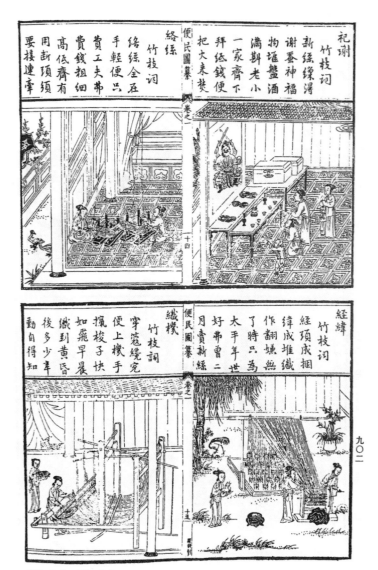

杷谢、络丝、经纬、织机。

图3-4　《便民图纂》中的蚕织画面

其中织图十六幅。① 由图分析，它与刘松年本、吴皇后题注本均
有差异，但大多相同。

仇英本：仇英是明代著名画家，主要活动时间在 16 世纪上
半叶。此图一事一画，共遗 12 幅，现藏台北"故宫博物院"（见
图 3-5）。

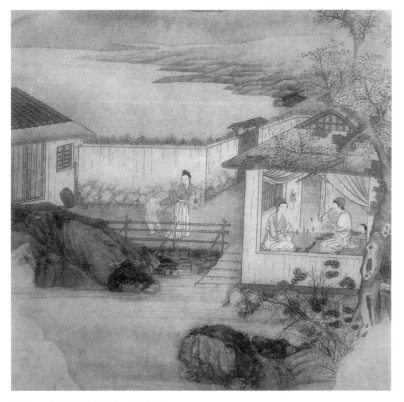

图3-5　仇英《耕织图》（局部）

---

① 〔明〕邝璠：《便民图纂》，农业出版社 1959 年版。

## 3. 清代《耕织图》

入清之后，由于康熙帝的倡导，《耕织图》版本日益增多，甚至泛滥。在这许多人中，以焦秉贞本的影响为大。清康熙二十八年（1689）康熙帝南巡时，江南士人出其藏书进献者甚多，其中有"宋公重加考订，付诸梓以传"的一种《耕织图》，康熙帝阅后感慨万分，命宫廷画师焦秉贞绘制《耕织图》并题序云："古人有言衣帛当思织女之寒，食粟当念农夫之苦，朕惓惓于此至深且切也。爰绘耕织图各二十三幅，朕于每幅制诗一章，以吟咏其勤苦而书之于图。自始事迄终事，农人胼手胝足之劳，蚕女茧丝机杼之瘁，咸备其情状。复命镂版流传，用以示子孙。"

绘者焦秉贞，山东济宁人，官钦天监五官正，擅绘画，师西洋宫廷画家郎世宁，尤精山水人物、楼观，"其位置之自近而远，由大及小，不爽毫毛，盖西洋法也"，康熙中供奉内廷。康熙三十五年（1696）奉敕完成了《耕织图》的绘制，其中耕、织各 23 幅，图上由康熙帝题诗（见图 3-6、图 3-7）。此画册收录于《石渠宝笈》等书，焦秉贞本人也因此名声大振。[①] 该图即《御制耕织图》，现藏美国国会图书馆。初刻于康熙三十五年（1696），刻工为朱圭、梅裕凤。清代后来各种版本的《耕织图》，都以焦秉贞为宗。众多《耕织图》中，重要的有冷枚本和陈枚本。

---

① 〔清〕胡敬：《国朝院画录》（卷上），美术丛刊本。

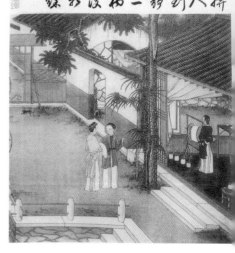

图3-6　焦秉贞《耕织图》（局部）　　　　图3-7　焦秉贞《耕织图》（局部）

　　冷枚，字吉臣。据清代张庚《国朝画征录》等书记载，为山东胶州人，康熙朝宫廷画师，焦秉贞的弟子，善画人物，其画颇得师传。他曾辅助焦氏绘制《耕织图》，后又独自完成《耕织图》全套46幅，现藏台北"故宫博物院"[1]。

　　陈枚，字殿抡，号载东，晚号枝窝头陀，娄县（今上海松江）人。雍正年间供奉宫廷画院。清高宗于乾隆四年（1739）令陈枚绘《耕织图》，绢本着色，共46幅，每幅上方题有康熙帝诗句，

①　赵雅书：《关于〈耕织图〉之初步探讨》，《幼狮月刊》1976年第5期。

前有乾隆帝御笔题序。此图亦藏于台北"故宫博物院"[①]。冷枚本与陈枚本，基本上都是由焦秉贞本《御制耕织图》派生而来的。

　　《耕织图》之所以能在封建社会中应运而生，除了它的艺术魅力外，还因为它迎合了统治阶级的需要。朝廷不断提倡，令人时时观之，它也因此在民间广为流传。《耕织图》盛行的第一个高潮是在南宋时期，史载楼璹的《耕织图》"图绘以尽其状，诗歌以尽其情，一时朝野传诵几遍"，各州县官府中均画《耕织图》，因此诞生了众多宋代版本。第二次高潮是在清朝，自康熙帝颁布《御制耕织图》，乾隆帝搜集《耕织图》置于圆明园贵织山堂，并刻石于多稼轩，天下《耕织图》摹刻之风又大盛。清代，地方政府机构以及民间，均刻画了无数的《耕织图》，如藏于中国丝绸博物馆的吴祺的《纺织图册》[②]（见图3-8）。此外，以《耕织图》为题材的窗户木刻、瓷器纹饰、织花图案都盛行起来，各类农书亦以各种形式刻印《耕织图》，如《豳风广义》《蚕桑萃编》等，不胜枚举。更重要的是，《耕织图》还流传到日本、韩国、越南等受中华文化影响的邻国，至18世纪，《耕织图》又被绘制在外销瓷（见图3-9）、外销漆器和外销壁纸上，传播到欧美等西方世界。

① 赵雅书：《关于〈耕织图〉之初步探讨》，《幼狮月刊》1976年第5期。
② 赵丰：《机杼丹青——吴祺〈纺织图册〉解读》，中国美术学院出版社2021年版。

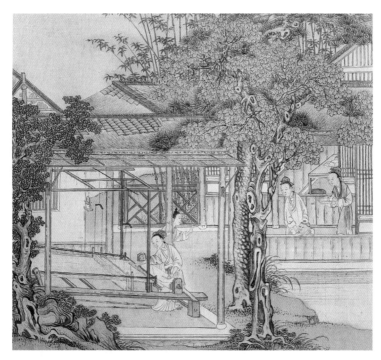

图3-8　吴祺《纺织图册》（局部）

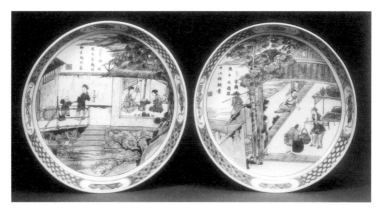

图3-9　外销瓷上的《耕织图》

第四篇

# 经纶无尽

## 从《蚕织图》看
## 宋代丝绸工艺

南宋绍兴年间画家楼璹的《耕织图》是他在浙江於潜县令任上绘制的，绘制时"慨念农夫蚕妇之作苦，究访始末"，"农桑之务，曲尽情状"，可见他是考察了当地人的丝绸生产过程后，以艺术的语言做了写实的记录。现存吴皇后题注本《蚕织图》是最接近原作的。作为农业大国，我国有撰写和推行各类农书的传统，记载农桑生产技术的尤多。汉至魏晋南北朝，重要的农书有《氾胜之书》《四民月令》《齐民要术》等，唐末五代有《四时纂要》，到了宋代，则有陈旉《农书》和秦观《蚕书》。把吴皇后题注本《蚕织图》与宋代农书结合起来，就能对南宋时期的江南丝绸生产技术有大致了解。桑蚕丝织生产过程很长，我们重点选取《蚕织图》中"浴种养蚕""贮茧缫丝""经纬织造""楼机织绫""剪帛制衣"等5个部分，以及最后一道带有人文温度的程序——"祀谢蚕神"，择要简述之。

## 浴种养蚕

养蚕前，首先要做的事是"浴种"，即在养蚕活动开始以前，先将布满蚕种的纸入浴消毒，以保证孵化出来的蚕儿健康。浴种一般分两次进行，一次在寒冬腊月，一次在谷雨前后、蚕儿孵化（催青）以前，"细研朱砂，调温水浴之……以辟其不祥也"①。《蚕织图》所绘的应是催青以前的浴种场面（见图4-1）。

浴种以后，先要暖种，在一定的温湿度环境下让蚕儿孵化，然后下蚕（收蚁蚕）、喂蚕，蚕儿吃着桑叶渐渐长大，经过一眠、二眠、三眠，成为大蚕。到大蚕时，要为蚕儿分箔，并急采桑，等大蚕眠起后喂以大叶，使蚕老熟，待熟蚕上蔟（装山）吐丝结茧。很快，蚕蔟上布满了白色的蚕茧。最后采茧，整个养蚕过程才算告一段落。由于浙江地处江南，养蚕季节潮湿多雨，整个过程中必须人工用火来控制蚕室的温湿度。《蚕织图》对养蚕的每一个步骤都做了详细描绘，包括蚕室用火，也用画面直观形象地表达了出来。

---

① 〔宋〕陈旉：《农书》卷下之"收蚕种之法篇"。

图4-1 吴皇后题注本《蚕织图》"浴蚕"

## 贮茧缫丝

蚕茧下蔟后，没几天就要出蛾，因此必须采取措施，延迟出蛾时间。宋代采取的是盐浥法，这在《蚕织图》上也有明确标示。

宋代丝绸生产中的缫丝工艺有生熟之分，机具则有南北之别。从《蚕织图》看，当时浙江使用的是生缫工艺和南缫车，生缫也即缫鲜茧。北宋秦观的《蚕书》对缫丝车有大段的文字描述，但缺乏形象的佐证，使人不得要领，而《蚕织图》则将其结构与操作方法形象准确地描画出来。从图中看，缫车有架，架上承籆，或由一脚踏曲柄连杆机构带动，并装有络绞机构，使丝线不会固定地绕于一直线上（见图4-2）。这种缫车直至明清均无大变，可见其基本形制早在宋代就已确定了。

图4-2　吴皇后题注本《蚕织图》"缫丝"

## 经纬织造

缫好的蚕丝还不能直接上机，织造之前要对丝线进行加工，包括络丝、并捻、整经和摇纬等，变成经丝或纬丝以备织。《蚕织图》中描绘了络丝（见图 4-3）、并捻和摇纬的工序和纺车，还有一幅对丝线进行过糊，并用剪刀进行修整的图（见图 4-4）。过糊的目的是增加经丝的抱合力和强度，以承受织造时产生的各种张力，今称"浆丝"。原来人们一直以为过糊这道工序出现在明代，《蚕织图》的发现使人们改变了这一看法，而且可以看到，南宋浙江用于过糊的工具与明代宋应星《天工开物》中的描述完全一致，亦可称为"印架"。

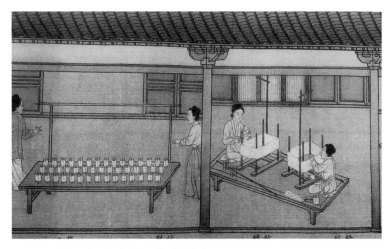

图4-3　吴皇后题注本《蚕织图》"络丝"

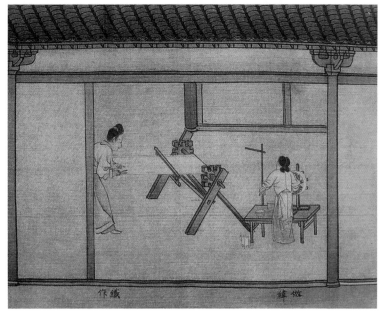

图4-4　吴皇后题注本《蚕织图》"印架"与"做纬"

# 楼机织绫

　　《蚕织图》中价值最高的乃是描绘了一台高楼式束综提花机。提花机的发明是中国对世界物质文明做出的重要贡献之一，汉代提花机已能织出复杂的织锦花样，但还是综片式提花，不是束综提花。从出土丝织品看，唐代应该有了束综提花机，但一直缺乏图像资料加以佐证。《蚕织图》中的提花机，乃是目前发现的最早的束综提花机图像（见图 4-5）。这种提花机的生产原理如下：将设计好的花样，根据其尺寸规格和织物上经纬密度的比例，先用脚子线（对应经线）和耳子线（对应纬线）交织编成一个"花本"，然后将花本挂在提花机的花楼上，也就是说，花本是储藏和转移提花信息的"模本"。织造时，一人在机前低头运梭，一人坐在机架上提拉脚子线，带动与此相连的经丝提升，数梭过后，花样自然现于织物之上。图中提花机结构如此清晰，两位织工配合如此娴熟，推测它的发明时间远在宋代之前。这一源自中国的伟大发明，不但传播到中国周边国家，而且沿丝绸之路向西方传播，一直到达欧洲，影响极其深远。直到 19 世纪初，才被法国人贾卡·约瑟夫发明的机械提花机取代。

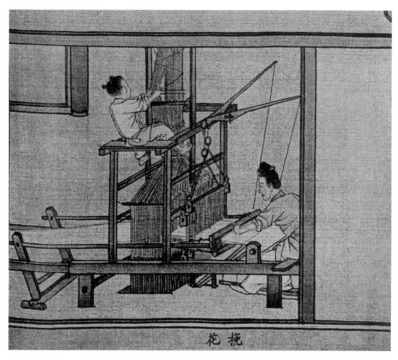

图4-5　吴皇后题注本《蚕织图》"挽花"

　　由于《蚕织图》中的提花机只画了两片地综，可以织平纹，因此推测这是一台当时普遍使用的提花绫机。值得指出的是，另一幅传世的宋人的《耕织图》中，描绘了一架花楼式提花罗机（见图4-6）。唐宋时期，江南地区以织绫与贡罗闻名，《耕织图》描绘的绫机和罗机从另一个角度证实了这一点。明代宋应星在《天工开物》中描绘了一台复杂的束综提花机，现在我们知道，它早在宋代就已定型，其基本结构与操作原理千百年来始终未变。

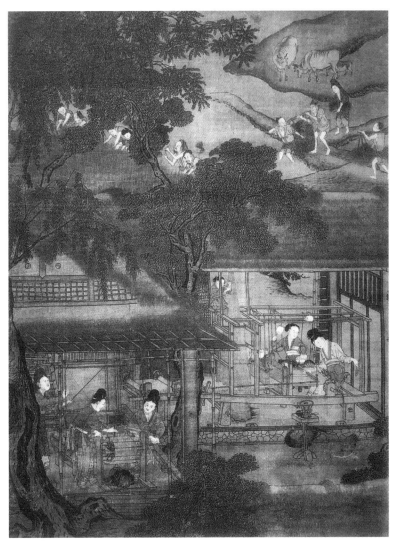

图4-6　宋画中的花楼式提花罗机

# 剪帛制衣

吴皇后题注本《蚕织图》中有下机、入箱这一环节，织造完成后，织工将织物从机上卸下，进入后处理过程。近代江浙丝绸行业有一个行话，将丝织物分为"生货"与"熟货"。所谓熟货，是织造前经纬线先行染色，以提花的方式直接在织机上织出图案，如锦、缂丝、部分绫织物等，所以织物下机后稍加整理即可入箱。如果是生货，即织造前经纬线未经染色，下机后要进行清洗、染色，或进一步做染缬、印花或刺绣处理，如绢、绸、罗及部分绫、绮类织物，待加工完毕后方入箱待用。

宋代制衣有专门的工匠，宫廷设有裁造院，"掌裁制衣服，以供邦国之用"，民间有裁衣铺，市场上也有丝绸成衣、鞋帽等出售，心灵手巧的妇女则自行裁缝为衣。依据皇家或官场的礼仪，在不同场合要穿着不同的服饰，社会上各色人等也有服色上的区别。丝绸主要用于上层社会的消费，真正的生产者是穿不起自己的产品的，正如北宋诗人张俞所写："昨日入城市，归来泪满巾。遍身罗绮者，不是养蚕人。"但是，对任何一个时代的女性来说，"试新衣"都是一件令人欣喜不已的事。南宋画家刘松年的《宫女图》中，有三位女子，一位女子端坐桌前，

桌上摆着剪刀、布匹等，似乎刚完成一幅绣花，或制成一件新衣，一位持扇的宫女站在身后。画面左边是一位背对着观众翩翩起舞的红衣女子，似刚穿上新衣，欣喜之情溢出画面。院中花开满地，树木繁茂苍翠（见图4-7）。

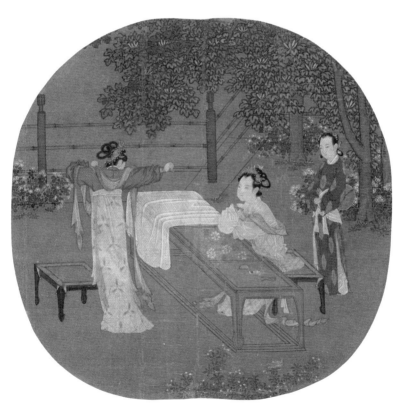

图4-7　刘松年《宫女图》

# 祀谢蚕神

祀谢蚕神是丝绸生产过程结束后的礼仪。吴皇后题注本《蚕织图》有明代刘崧跋语："云图中有不可知者二，其一是：'自黄帝娶西陵氏为妃，始蚕作，故世祀之谓之先蚕，而后世所祀又有所谓蜀女化为马头娘者，固皆妇女也，而此图所画乃戴席帽被绿而驰骑。'"中国古代祭祀的蚕神不止一个，正统皇封的是黄帝元妃、西陵氏之女嫘祖，史载其嫁到中原黄帝部落后，"始教民育蚕"。而在民间广泛流传的蚕神形象则是"马头娘"。晋代干宝《搜神记》记载了一个"蚕马故事"，说的是一女子盼望外出征战的父亲回家，许愿嫁给家中白马。白马真的驮着父亲回家了，但父亲知道事情原委后一怒之下把白马杀了。白马被剥了皮，马皮却裹着女子化成了蚕，故蚕的形象是"身女好而头马首"。南宋浙江一带蚕农是将马头娘祭为蚕神的，楼璹《耕织图》"祀谢"诗云"马革裹玉肌"，即指此事。这种风俗代代相传，明代吴献忠《吴兴掌故集》载："马头娘，今佛寺中亦有塑像，妇饰而乘马，称'马鸣王菩萨'，乡人多祀之。"清吴兴人董蠡舟云："又丛祠间有塑妇人像而乘马者，俗称'马鸣王'，即《搜神记》所载马头娘也。"这位"妇饰而乘马"

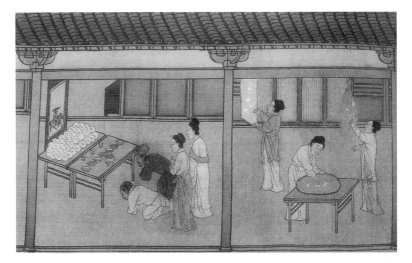

图4-8 吴皇后题注本《蚕织图》"谢神"

的马头娘，与《蚕织图》"谢神"描绘的蚕神形象相似，所供物品中有蚕丝和酒食（见图4-8）。直到今天，杭嘉湖蚕区百姓依然在清明育蚕开始前祭祀蚕神，这一习俗已演变为隆重的"蚕花节"。

值得一提的是，1994年，浙江温州博物馆的工作人员在整理国安寺石塔内发现的破损严重的一批印本、释道画时，发现了一幅木刻套色版画《蚕母》（见图4-9）。国安寺石塔建于北宋元祐年间（1086—1094），这幅《蚕母》藏于塔的第三层塔心方形石室内，同室还有北宋元祐辛未（1091）碑记一方，故其年代当为北宋元祐年间或稍早。宋代温州也有蚕桑丝绸生产，也祭蚕神，这幅《蚕母》局部残缺，现存画面绘有蚕母、蚕茧和吉祥图案，画面左上方的长方形字框内有直排"蚕母"二字。

图4-9　温州出土的宋代木刻套色版画《蚕母》

蚕母为立像，头梳高髻，髻上插花；面颊丰满圆润，柳眉清秀，容光照人，是北宋浙南沿海蚕神的另一种形象。

　　宋代，我国蚕桑丝绸生产逐渐走向区域性集中生产，从三分天下到重心南移，江南地区的地位发生了重要变化，绫、罗、绢、䌷类丝织品产量占了全国较大比例。但在蚕室和机房辛勤工作的人们，是享受不到自己的劳动成果的。正如南宋诗人陈允平《西麓诗稿》中的《采桑行》所描写的那样："消磨三十春，渐喜蚕上蔟。七日收得茧百斤，十日缲成丝两束。一丝一线工，织成罗与縠。百人共辛勤，一人衣不足。举头忽见桑叶黄，低头垂泪羞布裳。"

第五篇

# 绮罗重光

## 考古出土的宋代
## 丝织品

宋代离今天已有千年之遥，在中国，罕有家族能千年传承，因此也不可能有完整的宋代衣物传世。但各地考古发现的宋墓中，经常有相对完好的衣物保存下来，在一定程度上弥补了这一遗憾。与汉唐时代不同，宋代丝绸很少通过陆上丝绸之路输往异域，故新疆等丝路沿线较少出土宋代丝绸，而由海舶输出海外的丝绸也早已不见踪影。由于宋代疆域偏东南，迄今出土丝绸的宋墓大多在南方，如湖南、江苏、浙江、江西、福建等地。与宋同一时期的辽、金墓葬中也发现了不少丝绸织物，不排除有些是作为岁币之类输送到辽金的宋代织物，或由辽金治下的汉族工匠所生产。此外，还有一部分宋代织物是以书画装裱的形式保存下来的，弥足珍贵。这些丝绸文物数量不多，但足以让我们想见一个时代的风华，那是千年岁月也掩藏不住的美丽与优雅。

# 宋墓出土的丝织物

## 1. 湖南衡阳何家皂北宋墓

1973 年 10 月，考古工作者在湖南衡阳县何家皂发掘了一座北宋时期的墓葬，出土大量丝麻织物，经整理共有大小衣物及服饰残片 200 余件 / 块，种类有袍、袄、衣、裙、鞋、帽、被子等。据考古报告，大部分出土织物已严重损坏，保存尚可或能辨识的有：丝绵袍 1 件，绫面绢里；丝绵袄 6 件，亦绫面绢里，但残损严重；夹衣 3 件，罗面绢里；单衣 1 件，为提花纱，织有团花纹样；裙 5 条，其中 1 条为丝绵裙，绫面绢里，织有几何纹样；1 条绫面单裙，1 条绢裙，1 条黄色素纱裙和 1 条白色麻布裙；丝绵被 1 条，被面为黄色绢，被里用金黄色方格纹绫制成；纱帽 1 件；鞋 4 双，一双翘尖头船形丝绵鞋，三双平头圆口鞋。此外还有 3 片衣襟的残片，均为黑色。其中 1 片是缠枝牡丹纹花纱，2 片是连钱纹罗。这批文物的面料以绫、罗、纱、绢为主，北宋时期荆湖和江南地区均有生产，推测应为当地产品。据考古报告，"此墓的纺织品纹样比较丰富。小提花织物纹样主要由回纹、菱形纹、锯齿纹、连钱纹等几何纹组成，花纹单

位较小，还遗留着汉唐提花织物以细小规矩纹为图案的装饰风格；大提花织物纹样构图复杂，生动流畅，多以动植物（狮子、仙鹤、菊花、牡丹）为主题，用缠枝藤花、童子为陪衬，并点缀吉祥文字"[1]。

## 2. 南京大报恩寺遗址长干寺地宫

2007 年 2 月，考古人员对著名的南京大报恩寺遗址展开考古发掘，发现了北宋长干寺地宫，出土了七宝阿育王塔及各类供养器物，其中包括巾帕、袋囊、包袱布、织带、塔罩、女衣等 77 件丝织品[2]。在深达 6.75 米的地宫内，这批丝织品历经千年仍保存完好，堪称奇迹。受南京市博物馆委托，中国丝绸博物馆对这批文物进行了保护与修复，让这批珍贵的宋代丝织品重现光彩，并以展览形式向公众展出。出土丝织品中，有数十幅带有墨书题记，大多数都保留完好，可以清晰辨认，基本上是佛教信徒在包袱布上写下的"发愿文"，记录了北宋大中祥符四年（1011），南京佛教信众为长干寺舍资以求福报的内容。还有一幅 60 厘米见方的刺绣绢帕，中央绣有一首杜牧的诗："家在城南杜曲旁，两枝仙桂一时芳。禅师都未知名姓，始觉空门意味长。"四周还各绣有一字，顺时针读作"永保千春"。令人称奇的是还有一件服装，定名为"泥金花卉飞鸟罗表绢衬长

① 陈国安：《浅谈衡阳县何家皂北宋墓纺织品》，《文物》1984 年第 12 期。
② 南京市博物馆：《南京报恩寺遗址地宫文物保护研究》，文物出版社 2014 年版。

袖对襟女衣"（见图 5-1），即罗表绢里，罗面用泥金手法绘上图案。虽然金粉多有脱落，但仍可从残留痕迹处辨认出花卉、飞鸟等纹饰。

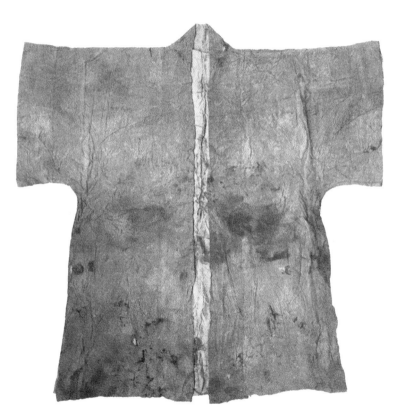

图5-1　南京长干寺地宫出土的泥金花卉飞鸟罗表绢衬长袖对襟女衣

### 3. 福州南宋黄昇墓

　　1975 年，考古工作者在福州浮仓山挖掘了一座宋代古墓，墓主是名为黄昇的年轻贵族女性，其父为福州状元黄朴，官至泉州知州兼提举市舶司。黄昇 16 岁嫁与赵匡胤的第十一世孙赵与骏，17 岁便因病而亡。赵与骏的祖父赵师恕为她择地埋葬，并亲自撰写墓志："为尔之宫，万古犹今。"由于身份显贵，加上年少而逝，黄昇的随葬品特别丰厚，尤其是父亲为她精心准备的陪嫁和夫家为其添置的华贵的四季衣裳。这位贵族女子随葬的日常衣物，为今人留下了一座南宋丝织品的宝库。经过精心清理，共出土服饰及丝织品 354 件之多，且品种多样，主要有绫、罗、绸、缎、纱、绢、绮等，衣物的款式也极为丰富，有袍（见图 5-2）、衣、背心、裤、裙、抹胸、围兜、围件等 20 多个种类，还有香囊、荷包、卫生带、裹脚带等小件物品[①]。难得的是，尽管埋葬了千年，大部分丝织品和服饰保存较好，衣料的结构和装饰的图案都清晰可辨。黄昇墓中出土的服饰，制作都极为考究，除面料提花外，还运用了泥金、印金、贴金、彩绘、刺绣等装饰技法。特别是印金加彩绘相结合设计的纹样，以各色花卉为主，色彩鲜艳，点缀在服饰上显得格外美丽动人。

---

① 福建省博物馆：《福州南宋黄昇墓》，文物出版社 1982 年版。

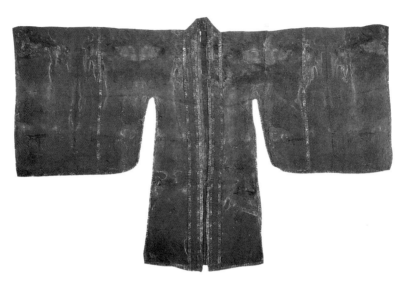

图5-2　福州黄昇墓出土的宽袖衫袍

## 4. 福州茶园山南宋墓

1986 年 8 月，福州市北郊茶园村发现一座宋墓，入葬时间为南宋端平二年（1235），是一座有品级武将的夫妻合葬墓。墓中出土了保存完好的男女古尸和大批珍贵文物，包括不少丝、棉、麻织品和服饰，还有珍贵的雕漆、银器、木器、骨角器等殉葬品，总数有数百件，说明死者生前拥有大量财富。特别是出土的丝绸服饰色泽鲜艳，款式多样，有上衣（见图 5-3）、背子、裙子、裤子、鞋帽等多种类型，另有一些残片，织物品种丰富，图案精美，为研究我国宋代服饰和纺织技术提供了珍贵的实证。其中部分服饰在福州市博物馆展出，部分委托中国丝绸博物馆

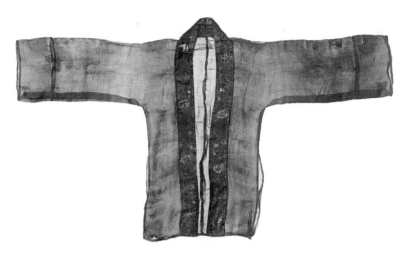

图5-3　福州茶园山夫妇墓出土的对襟上衣

进行了保护与修复。由于墓葬的男主人身份为南宋将军,在宋元交战的湖北襄门前线阵亡,而女主人不久后也离开人世,再参照墓中其他线索,人们将其演绎为南宋末年一场凄美的爱情悲剧,在网络上传播开来。

## 5. 江西德安南宋周氏墓

1988年9月,江西省德安县桃源山发现一座完整的砖石墓,墓主为南宋新太平州(今安徽当涂)通判吴畴之妻周氏,入葬时间为南宋咸淳十年(1274)。周氏墓共出土文物408件,其中以服饰和丝织品居多,共计329件,占出土文物的80.64%。主要服饰包括:袍45件、上衣1件、丝绵袄3件、裤6件、裙

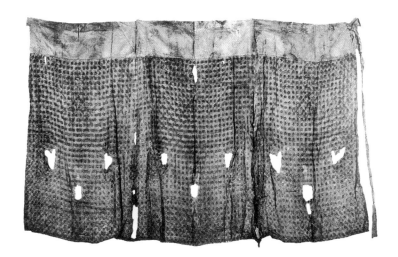

图5-4　德安周氏墓出土的星地花卉纹绫裙

15件、卫生带3件、裹脚带1件、鞋7件、袜7件、手帕1件、罗带1件、绣花荷包1件、彩绘星宿图1件、完整丝织品匹料4件、余料5件、纺织品残片150件、丝线65件等。[①] 这些丝织品大多数保存完好，品种包括罗、绮、绫、绢、纱等，有素织物，也有大小花卉纹提花织物，另有少量织物有印花和彩绘图案。由于长久浸泡于棺液之中，大部分丝织品的色泽已经褪变为黄褐色、驼色、烟色等复色。该墓文物生动地再现了南宋时期的丝绸原貌，为研究南宋时期的服饰和丝织品提供了珍贵的实物资料。

① 周迪人、周旸、杨明：《德安南宋周氏墓》，江西人民出版社1999年版。

## 6. 江苏金坛南宋周瑀墓

　　1975 年 7 月，在江苏金坛县和句容县交界的茅山东麓黑龙岗东向坡上，发现了一座南宋古墓。墓中出土了一份牒文抄件，载明死者的姓名为周瑀，曾经是一位太学生。此外还有大量服饰与丝织品出土，类型丰富。根据当年的考古报告，这批衣物计有短衣 2 件、裤 7 件、衫 14 件（见图 5-5）、丝绵袍 2 件、抹胸 1 件、裳 2 件、丝绵蔽膝 1 件、履 1 双、袜 1 双、褡裢 1 件、幞头 1 件，以及丝绵被胎 3 条等[①]。绝大部分保存完好或基本完好，均为丝织品，品种有纱、罗、绢、䌷、绮、绫等，除素织物外，也有大小提花织物，出土时颜色已褪变为驼黄、烟色、棕色等。

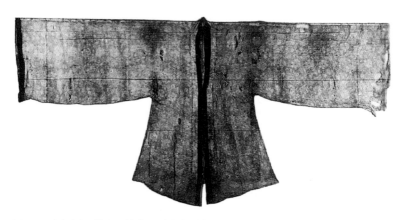

图5-5　金坛周瑀墓出土的花卉纹合领单衫

---

① 《金坛南宋周瑀墓》，《考古学报》1977 年第 1 期。

## 7. 浙江余姚南宋史嵩之墓

2012 年 3 月，考古人员在浙江余姚发掘 2 座古墓，墓主人为南宋丞相史嵩之夫妇。史嵩之，字子由，宁波东钱湖史氏第五代传人。史家在南宋时显赫一时，史浩、史弥远、史嵩之曾先后担任丞相，史称"一门三相"。其中史嵩之墓虽曾被盗扰，但木棺主体保存较好，棺内除少量的玉器、钱币外，还发现了大量的水银以及保存尚好的丝织品。该批丝织品种类丰富，是浙江南宋时期丝织品的重要发现。

## 8. 江苏高淳花山宋墓

2003 年 9 月，南京高淳县花山乡茅庵山南麓发现了一座南宋时期的砖室墓，墓主人是一位女性，墓中出土了银器、玉器、铜器等一批文物，特别是其中还有 52 件丝绸制品，包括衣、裙、裤、抹胸、鞋、袜、包裹、被褥、香囊等 [①]，质料主要有罗、绢、纱等，纹样以各种花卉为主，风格写实、生动，构图匀称，与福州黄昇墓出土的丝织品上的纹样有相似之处。其中有几件服饰保存较好，据公开发表的资料，有素衫直襟窄袖衫、并蒂莲纹罗裤、菱格朵花纹印花绢抹胸等，具有典型的南宋丝绸特点。

---

① 顾苏宁：《高淳花山宋墓出土丝绸服饰的初步认识》，《学耕文获集：南京市博物馆论文选》，江苏人民出版社 2008 年版。

## 9. 浙江黄岩南宋赵伯澐墓

2016 年 5 月，浙江台州市黄岩区前礁村发现了一座南宋古墓，墓主为宋代开国皇帝赵匡胤的七世孙赵伯澐，年代在南宋绍兴年间（1131—1162）。考古人员已从该墓中清理出文物 66 件，以丝绸织物为主。经中国丝绸博物馆专家鉴定，出土服饰形制丰富，涵盖了衣（见图 5-6）、裤、袜、鞋、靴、饰品等类型，织物品种齐全，有绢、罗、纱、縠、绫、绵绸、刺绣等，纹饰多样，工艺水平较高，有双蝶串枝、练鹊穿花、云鹤莲花等精美图案。由于墓主人的身份，这批文物揭示了赵氏宗室成员当时的礼仪性服饰及日常穿着，在古代服装文化、丝绸工艺与风格研究上都具有较高价值。赵伯澐墓出土丝绸数量多、种类丰富，是近年来南宋丝绸的重要发现。

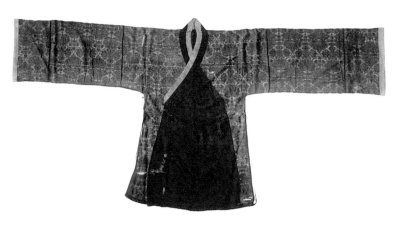

图5-6　黄岩赵伯澐墓出土的交领莲花纹纱衣

## 10.其他零星发现的宋代丝绸

除以上较集中的宋代丝织品发现地点外，还有一些零星发现，基本上都在江浙一带的佛塔中。主要有江苏镇江甘露寺铁塔塔基（1960）、浙江瑞安慧光塔塔身（1956）、苏州虎丘云岩寺塔塔身（1966—1967）、苏州瑞光塔塔心窖穴（1978）等，在出土佛教文物的同时，也发现了包裹经卷的经袱，如瑞安慧光塔出土的三方经袱（见图5-7），杏红色素罗地，还绣有团鸾纹小团花图案。苏州虎丘云岩寺塔出土的缠枝宝相莲花纹绣经袱残片（见图5-8），是苏州地区迄今为止保存最早的刺绣实物，被认为是今天苏绣的鼻祖。

图5-7　瑞安慧光塔出土的团鸾纹双面绣红罗经袱

图5-8　苏州虎丘云岩寺塔出土的缠枝宝相莲花纹绣绫

# 辽、金墓出土丝织物概述

北宋、南宋时期，属于辽、金境内的中国北方，包括西北和东北地区发现的辽墓或金墓中都有服饰和丝织物出土，可与同期出土的宋代丝织物进行对照。

辽墓发现的丝绸文物最多，重要的出土地点有：内蒙古阿鲁科尔沁旗辽耶律羽之墓，年代为 942 年，这是辽墓中出土丝绸最多、研究价值最高的，共发现丝绸残片 600 多件，品种丰富，有织锦、绮、绫、复杂的纱罗织物、绉、加金织物、印绘和刺绣等；内蒙古赤峰大营子辽驸马赠卫国王墓，年代为 959 年，出土了数量可观的文物，其中丝织品有织锦、纱罗、钉金绣和缂丝等；辽宁法库县叶茂台辽墓群，年代为辽早中期（约 959—986），出土了 10 多件衣物，品种有锦、绮、缂丝、复杂的罗织物、纱等，其中有一件山龙纹缂金特别有名；内蒙古巴林右旗辽庆州白塔，该塔建成于 1049 年，在塔顶天宫内发现了一批丝织品，品种也较为丰富，有锦、绫、复杂的纱罗织物、夹缬与刺绣等；内蒙古翁牛特旗解放营子辽墓，年代为辽晚期（1055 年后），出土了纱罗、复杂织物、画绘丝绸、刺绣和缂丝等；内蒙古还有一些辽墓中也发现了丝织物，但数量不多。此外，山西应县

佛宫寺木塔中发现过"南无释迦牟尼佛"夹缬绢（1049），北京门头沟斋堂壁画墓中发现过少许织锦残片（可能为1111年），此两地在当时都属于辽国境内。

发现丝绸文物的金墓有两处：一处是山西大同金代阎德源墓，年代为1189年，墓主人的生活从北宋入金，墓中出土了丝织品24件，包括刺绣云鹤纹大道袍1件，鹤氅1件（共绣鹤104只），罗地交领宽袖道袍1件，福禄纹夹衬垫1件，此外还有围裙、腰带、鞋、道冠等，是北宋至金代我国北方道教服饰的宝贵资料；另一处是黑龙江阿城金代齐国王墓，年代为1162年，墓主人可能是金朝贵族完颜晏。墓中出土男女服饰30余件，种类计有袍、衫、裙、冠、鞋、袜等，织物品种有锦、绫、罗、纱、绢、绸等。其特点是大量用金，以织金为主，也有印金和描金，对研究女真族早期服饰和织物类型有重要价值。

北方地区发现的辽墓和金墓，从出土丝织品的数量和织物种类来看，其实是超过南方宋墓的。考虑到宋代是个特殊的年代，朝廷曾经与辽、金分别签订过输送金帛的协议，以换取对方不进攻的承诺，同时朝廷还在边境大开榷场，以宋境内生产的茶叶、丝绸等货物交换对方的马匹。因此，虽然这些丝织品出土在辽、金墓中，但很可能是北宋或南宋境内生产的。至于山西大同金代阎德源墓，墓主人本就生活在北宋，是当地"沦陷"后才属于金朝的。因此，我们把北方辽、金墓葬中发现的丝织品作为参照，以弥补宋代尤其是北宋丝织品实物出土的不足。

第六篇

# 绮丽之物

## 丰富多彩的宋代丝织品

比较各地宋墓与辽、金墓出土的服饰与丝织品类型，不难得到一种直观印象，即宋代服饰用料相对素雅，无论是皇族成员赵伯澐、富贵千金黄昇，还是官员之妻周氏，他们的随葬品中几乎没有用锦、缂丝、织金等豪华织物制作的服饰，虽有印金和彩绘，也仅是对服饰的局部点缀。相反，辽、金统治中心在边寒之地，手工业发展水平有限，但出土的服饰中却有不少用织锦、缂丝等高档织物制作，织金描银，金碧辉煌。究竟是什么原因造成了这种差别？笔者认为，一方面，辽、金墓中出土的精美织物不排除宋朝工匠制作的可能；另一方面，则是不同民族的审美差异。文献记载，宋朝生产了大量织锦和缂丝，人们的日常服饰却多为单色或同色系提花的丝织品。宋朝的审美是含蓄的，服色不求艳丽，工艺不求繁复、外观不求豪华，以淡雅秀美为尚，具清水芙蓉之美。有学者根据宋代相关文献如《太平寰宇记》《元丰九域志》《宋史·食货志》《宋会要辑稿·布帛》等，对各路生产的丝绸产品做了汇总。现依据其品名与产地，将丰富多彩的宋代丝绸品种分述如下。

# 多彩提花的锦及类似织物

锦，古代指染丝而织的多彩织物，一般由数组经丝或数组纬丝通过表里换层而得到纹样多彩的效果，故织物相对厚重。汉《释名》："锦，金也，作之用功重，其价如金，故唯尊者服之。"这代表了早期人们对锦的认识。我国早期的锦大都为平纹经锦，至唐代出现斜纹纬锦，宋代织锦大部分为纬锦；还有所谓"透背""绣背"，可能是织物背面有浮长线的织锦；至于"鹿胎""紧丝"之类，难以判断其织物类型。但因其在宋代文献中多与锦并称，是高档丝织品，本书将其暂归于锦之类。宋代锦等高档织物的产地及品名如表6-1所示。

表6-1　宋代高档织物产地及品名

| 地名 | 锦名 | 其他高档织物 |
|------|------|------------|
| 京东西路 | 单锦 | |
| 淮南东路 | 白锦 | |
| 福州路 | 建州红锦、建溪锦 | |
| 两浙路（杭州） | 绒背锦 | 鹿胎、透背 |

| 地名 | 锦名 | 其他高档织物 |
|---|---|---|
| 成都府路 | 八答晕锦、官告锦、盘球锦、簇四金雕锦、葵花锦、六答晕锦、翠池师（师通"狮"，下同）子锦、云雁锦、天下乐锦、广西锦、真红大窠师子锦、大窠马大球锦、双窠云雁锦、宜男百花锦、青绿锦、青绿云雁锦、细色锦、青绿瑞草云鹤锦、青红如意牡丹锦、真红宜男百花锦、青红穿花凤锦、真红雪花球路锦、真红樱桃锦、真红水林檎锦、鹅黄水林檎锦、秦州细法真红锦、秦州中法真红锦、秦州粗法真红锦、真红天马锦、真红飞鱼锦、真红聚八仙锦、真红六金鱼锦、真红湖州大百花孔雀锦、四色湖州大百花孔雀锦、二色湖州大百花孔雀锦、九璧锦、玛瑙锦、七八行锦等 | 鹿胎、透背、绣背、遍地密花透背、紧丝等 |
| 梓州路 | 红锦 | 鹿胎 |

从表 6-1 可知，北宋织锦及鹿胎、透背等高档丝织品的生产非常集中，除设在京城（开封、临安）的绫锦院外，主要产自成都府路与梓州路，应该是由成都上供锦院等官营作坊生产的，其他少许路亦有零星生产。可见宋代的织锦是由官府垄断经营的，禁止民间私贩。这些美锦有一部分用于宫廷与官僚的礼仪服饰，一部分作为礼物和岁币输纳到辽、金王朝，还有一部分用于珍贵书画或书籍的装帧。

根据《宋史·舆服志》，宋代天子之服有七类，即大裘冕、衮冕、通天冠与绛纱袍、履袍、衫袍、窄袍、御阅服（戎服）。皇后及嫔妃之服，有袆衣、褕翟、鞠衣、朱衣、礼衣及常服之分。

其中最隆重的大礼服，皇帝服为大裘冕、衮冕、通天冠与绛纱袍；后妃服为袆衣、褕翟、鞠衣。诸臣有祭服、朝服、公服和常服，命妇也有觐见皇后、参与亲蚕礼穿的礼服与常服。此外，宋朝廷每年还向文武百官发放"时服"，以示恩惠，时服也是比较隆重的服装。根据《舆服志》的规定，一些重要的礼仪服饰会用到织锦。如皇帝的大裘冕与衮冕，冕冠的冕板表里采用龙鳞锦和紫云白鹤锦，皇后的袆衣与褕翟的腰带由朱锦、绿锦制成。看宋代帝后画像，皇帝多为头戴折上巾、身穿衫袍、系玉装红束带的形象，并无用锦之地，皇后的服饰则华丽得多。如《宋仁宗皇后像》（见图6-1），身穿十二翟鸟大礼服的皇后端坐龙椅，头戴皇冠，腰系朱锦带，礼服的领缘和袖边为红地行龙纹样的织锦。二侍女侍立两旁，身穿蓝底散点花卉纹的圆领袍。

诸臣的祭服和朝服上也会用到织锦。诸臣品级的高低，从所戴的冠、所着的服色、所系的佩绶等细节上加以区别，特别是佩绶的色彩和图案各不相同。所谓"绶"，原为系官印的绸带，唐宋时期演变为长条状的形制，平展地系于身后，彰显身份与地位。宋绶用锦制作，祭服的锦绶有"天下乐晕锦"和"师子锦"两种，可能有资格穿祭服的朝臣较少吧。朝服的穿着者较多，锦绶的花色按等级区分。如戴进贤冠，级别从高到低有天下乐晕锦绶、师子锦绶、练鹊锦绶等，六品以下无绶。元丰二年（1079）做了调整，将锦绶分为天下乐、黄师子、方胜、练鹊四种。如戴"笼巾貂蝉冠"，自上到下分为七等，所系锦绶分别为：天下乐晕锦、杂花晕锦、方胜宜男锦、翠毛锦、簇四盘雕锦、黄师子锦以及方胜练鹊锦。"獬豸冠"仅为法官所戴，佩绶为"青地莲荷锦"，

以区别于其余诸臣。

　　宋代朝廷有按季节为百官分送"时服"的规定。《宋史·舆服志》："宋初因五代旧制，每岁诸臣皆赐时服，然止赐将相、学士、禁军大校。建隆三年，太祖谓侍臣曰：'百官不赐，甚无谓也。'乃遍赐之。岁遇端午、十月一日，文武群臣将校皆

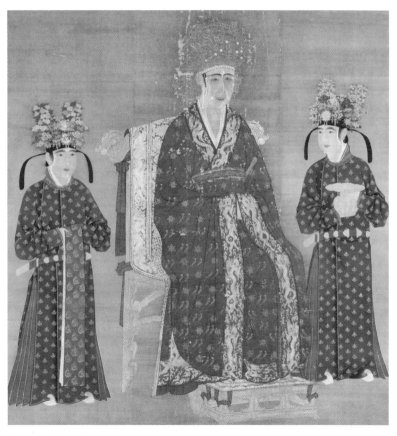

图6-1　宋仁宗皇后像

给焉。"时服也用锦，有天下乐晕锦，簇四盘雕细锦，黄师子大锦，翠毛、宜男、云雁细锦，师子、练鹊、宝照大锦，宝照中锦，御仙花锦等名色，与相应的职位和品级一一对应。

综观宋代史料，民间用锦的记载很少，而上述朝廷礼仪服饰中的用锦，其实仅在冕板、缘边、大带、佩绶上局部点缀。"时服"虽名为锦袍，其实亦非全袍用锦，宋代绘画描绘的人物服饰可以印证这一点。因此，宋代虽有发达的织锦业，各地宋墓中却很少见到织锦，反而在辽、金墓中出土甚多。宋朝锦的生产与流通可能是官方垄断的，除皇室及臣僚的礼仪服饰外，还大量输往辽、金，这也是费著《蜀锦谱》说"于是中国织纹之工，转而衣衫椎髻鴂舌之人矣"的缘由。青海阿拉尔地区一座相当于北宋时期的墓葬，出土了一件完整的锦袍，从其图案来看，正是文献中所谓的簇四盘雕锦（见图6-2）。推测这件锦料可能由北宋成都府织成，辗转输送到青海，制成了少数民族高层人士的锦袍。

宋代文献中提到的绮丽之物，除锦之外还有鹿胎、透背、绣背、紧丝等。如成都锦院将大料细锦与鹿胎、透背放在场院内织造，而将小料绫、绮放给机户织造，说明鹿胎、透背复杂难织，是费工耗时的奢靡之物。还有成都锦院曾接到皇帝下达的指令，派织15种新花样的"紧丝"，锦院在短时期内完不成任务，最终皇帝撤回了这道命令。《宋会要辑稿·布帛》记载："在京及诸道州府臣僚士庶之家，多用锦背及遍地密花透背缎等制造衣服。"然而鹿胎、透背、绣背、紧丝究竟是什么工艺，目前尚无定论。宋代文献中出现了一些前所未见的织物名称，

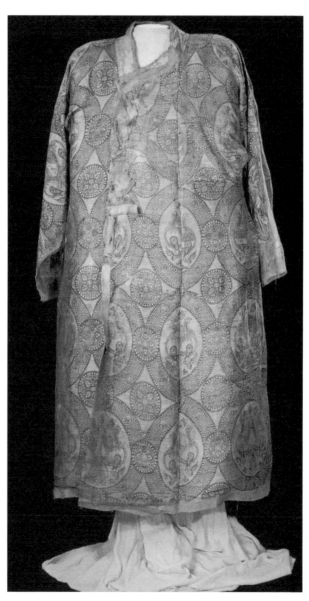

图6-2　青海阿拉尔出土的簇四盘雕锦袍

宋以后又消失了，学者们为此颇费思量。如果仅仅从名称上看，鹿胎可能与纹样有关，透背、绣背可能与工艺有关，而紧丝则与织物密度有关，其共同点是属于高档织物，价值与织锦类似。由于没有确凿的证据，也只能存疑了。

宋代织锦保留到今天的，一是辽、金墓中出土的织锦，因其可能在宋境内生产；二是书画作品的装裱。从这些织锦实物可以判断宋代织锦的结构与工艺。第一，这些织锦大部分是纬锦，因在辽墓中发现较多，故称为"辽式纬锦"。第二，宋代织锦采用了金线，宋代文献上多次提到捻金锦，由于过于奢华而屡遭朝廷禁断，但金线装饰却是北方民族的最爱，在辽代与金代墓中都发现了华丽的织金锦，说明织金技术的长足发展，可以视作元代织金锦大规模流行的先声。第三，由于金线昂贵，通梭织入太费材料，因此发展出只在需要图案的地方用通经断纬的技法织入金线的做法，与明清时期的妆花工艺如出一辙，有些宋代织锦可归于这一类。第四，出现了缎纹锦。织物结构有所谓三大基础组织，即平纹、斜纹和缎纹，其中缎纹是最迟出现的，时间当在唐宋之际。在辽墓中人们发现了缎纹纬锦，基本组织是五枚缎纹，它的出现为元明时期缎的广泛流行开辟了道路。

# 单层提花的绫及类似织物

　　绫是单层提花的丝织品，花地同色，虽然是中高档织物，但给人的观感并不华丽。一般认为，绮是平纹地上起花，起源可追溯到商周时代，而绫是斜纹地上起花，唐代才得以大规模生产和应用。但事实上，宋代文献中有不少绫的名称，但称为"绮"的却几乎没有。"隔织"也是宋代特有的品种，从字面结合出土文物分析，可能是纬线织一梭平纹、起一梭花纬的织物，类似唐代的交梭绫。宋代出现了"纻丝"这个名称，纻丝在元代可以肯定是以缎纹为地组织的素织物或暗花丝织品，且出土实物以五枚正反缎居多，还有花绢、花绌、花绸一类织物。从名称上推测，应该是平纹地上提花的织物。以上这些都是单层提花丝织品，以绫为代表，故放在一起讨论。宋代绫的产区及产品如表6-2所示。

表 6-2　宋代绫的产区及产品

| 地名 | 绫 | 其他单层暗花织物 |
|---|---|---|
| 开封府 | 方纹绫 | |
| 京东东路 | 青州仙纹绫、潍州仙纹绫、淄州绫 | 纡丝、生花白隔织 |
| 京东西路 | 兖州大花绫、镜花绫、徐州双丝绫 | |
| 京东南路 | 柰花绫 | |
| 京西北路 | 滑州方纹绫、蔡州龟甲双矩绫、四窠云花鸂鶒绫 | 花绸、颍州花官绵 |
| 永兴军路 | 虢州方纹绫 | |
| 秦凤路 | 泾州方胜花（鸡肋篇） | |
| 河北东路 | 绫 | 大名府花绸 |
| 河北西路 | 大花绫、两窠纹绫、邢州散花绫 | |
| 淮南东路 | 扬州白绫 | 泰州隔织 |
| 两浙路 | 杭州绯绫、白编绫、柿蒂花绫、内司狗蹄绫、寺绫、十样花纹绫、樗蒲绫、卜样绫、大花绫、轻交梭绫、方纹绫、水波绫、湖州樗蒲绫、杂小绫 | 纡丝（织金、闪褐、间道） |
| 江南东路 | | 建康府花绢、宣州花色宣绢 |
| 江南西路 | 建昌军纹绫 | |
| 荆湖北路 | 江陵府方绫、澧州龟甲绫、五纹绫 | |
| 荆湖南路 | | 邵阳隔织 |
| 成都府路 | 绵州小绫、汉州纹绫、邛州九璧大绫、蜀州九璧大绫 | |
| 梓州路 | 梓州白花绫、遂州樗蒲绫 | |
| 利州路 | 阆州重莲绫、纡丝绫 | 洋州隔织 |
| 福州路 | 汀州绫 | |
| 广南西路 | 邕州白绫 | |

从宋代文献记载看，绫和罗是丝织品中用量最大的。北宋时，掌管食粮、金帛等贸易的东京榷货务"岁入中平罗、小绫各万匹，以供服用及岁时赐与"①。绫的生产不分南北，但相比之下，两浙路的绫品种最多；其次是四川的成都府路、梓州路和利州路；再就是中原的京东东路、京东西路、京西北路和河北西路。隔织产地主要有京东东路、淮南东路的泰州、荆湖南路的邵阳、利州路的洋州；绉丝以杭州内司所织为最，京西北路、河北东路和江南东路则有花绢、花绸和花绔生产。《嘉定镇江志》载："定州之花绫，祁州之花绔，臣所闻也知之者。"②至于绮，其实已经被绫、花绢、花绸和花绔代替了。

从出土文物看，宋代的绫有以下几种结构：一是斜纹地上提花的绫。新的发现是正反绫，即地部与花部斜纹的枚数与斜向一致，但一为经面一为纬面，互相对比形成花纹，如黄岩赵伯澐墓出土的缠枝葡萄纹绫（见图6-3），此外还有斜纹地上纬浮起花的，看来宋人已经将各种斜纹织绫技术运用得炉火纯青。二是平纹地上提花的绫，有平纹地上斜纹起花的，也有纬浮起花的，此类织物在当时被称为花绢、花绸或花绔。还有一种可以称为"隔织"的：纬线分为两组，一粗一细，交替织入，细纬与经线以平纹交织，粗纬在地部也织平纹，在花部则各有变化。这种绫出现在湖南何家皂北宋墓中，在南宋的福州黄昇墓、江苏金坛周瑀墓、江西德安周氏墓中也多有发现。结合文献记载，

① 《宋史·食货志》卷一百二十八"布帛"。
② 《嘉定镇江志》卷五，见《宋元方志丛刊》，中华书局2006年版。

推测它可能就是宋代所谓的隔织或交梭绫。

宋代丝织物中还有一种特别华丽的绫，是在平纹或斜纹地上织入彩纬或以彩纬挖花，经纬线均染色而织，纬线也分地纬与花纬，与经线以不同组织规律交织。或者将彩色纬线以通经断纬的方式织出花纹，如后世的妆花绫。这两种织物都极具新意，主要发现在辽代庆州白塔与耶律羽之墓。如果将彩纬换作金线，则可称为织金绫或妆金绫，其实例亦来自辽墓，但从宋代以后江南地区蓬勃发展的妆花工艺看，辽墓中这些精美的织金、妆花织物，很可能产自宋朝境内。如浙江宁波史嵩之墓也出土了一件织彩为文的缠枝花卉纹绫（见图6-4），这种织物因其多彩提花，也可能是文献中所谓透背、绣背等与织锦类似的高档织物。

最后值得一提的是纻丝。《咸淳临安志》载："纻丝，染丝所织诸颜色者，有织金、闪褐、间道等类。"纻丝在元代史料中明显是指缎织物，且这一段注释中明确说纻丝有织金、闪褐、间道三种，织金是指织入金线，闪褐是指织入两色纬线，间道则指不同色彩呈条状排列，都是上等的丝绸产品。虽然这一时期的实物中未见有缎，但从宋宁宗的杨后的《宫词》有"要趁亲蚕作五丝"推测，当时出现五枚暗花缎的可能性也是存在的。

图6-3　黄岩赵伯澐墓出土的缠枝葡萄纹绫

图6-4　宁波史嵩之墓出土的彩色缠枝花卉纹绫

# 绞经而织的罗与纱

罗是经线纠结与纬丝交织的织物，表面会形成罗孔。宋代罗织物极为流行，既有素地亦可提花，其轻灵飘逸更能体现文人士子的风采。纱这个产品，宋代以前一般指经纬线特别细、以平纹交织，因组织稀疏而表面呈现方孔的织物，至宋代出现了绞经而织的花纱，而此前那种纱则被称为轻容纱、方孔纱、纱縠之类。罗的产地与品种如表6-3所示。

表 6-3　宋代罗的产地与品种

| 地名 | 罗的品种 |
| --- | --- |
| 京东东路 | 济南临棣罗 |
| 京东南路 | 随州会罗 |
| 河北西路 | 镇江瓜子罗、春罗、孔雀罗、无极罗、定州定罗 |
| 两浙路 | 花罗、素罗、结罗（熟罗、线罗）、暗花罗、博生罗、越罗、宝街罗、会稽尼罗、万寿藤罗、七宝罗、火齐珠罗、双凤绶带罗、润州花罗、大花罗、婺州婺罗、清水罗、细花罗、暗花婺罗、红边贡罗、东阳花罗、明州平罗等 |
| 成都府路 | 单丝罗、花罗、春罗、白花罗、彭州罗 |

从表6-3看，宋代罗的产地主要是河北西路、两浙路和成

都府路，其中，两浙路占绝对优势。两浙路的罗不仅产量高，而且种类多，花样变化丰富，所谓吴绫越罗，不但在唐代驰名天下，也是宋代江南丝织品的代表。南宋都城临安，官私作坊都生产罗，有素罗、花罗、熟罗、暗花罗、博生罗等，越州寺院女尼所织的"尼罗"闻名天下，"近时翻出新制，如万寿藤、七宝、火齐珠、双凤绶带等，纹皆隐起，而肤理尤莹洁精致"①。最重要的还有"婺罗"，产于浙江婺州（今金华地区），北宋初年，"婺州贡罗一万匹"，到北宋末的靖康间达"五万八千九十六匹"，占全国罗织物上贡量的大半。文献中提到的有暗花婺罗、红边贡罗、东阳花罗等。除这两个地方外，镇江的润州花罗也极有名。《嘉定镇江志》记载，"婺州之细花罗，润州之大花罗，臣所闻而知之者"②，可见在宋代，婺州花罗是与润州花罗齐名的名产。

　　罗织物在宋墓与辽、金墓葬中均有出土，可见是使用极为广泛的丝织品。宋罗的结构依然以传统的"四经绞罗"为多，也叫"链式罗"，自先秦一直通行到元代。素罗为通体四经绞，花罗以四经绞为地、二经绞显花，两相对比显示花纹。如浙江黄岩赵伯澐墓出土的莲花罗上衣，就是以四经绞罗形式织出美丽的莲花纹样。宋代的罗织物有一个重要的创新，即出现了有固定绞组的罗。这种罗不同于链式罗的通体相绞，而是经线分组成绞，有二根为一组的二经绞，也有三根为一组的三经绞，

① 〔宋〕《嘉泰会稽志》卷十七"布帛"，见《宋元方志丛刊》，中华书局2006年版。
② 〔宋〕《嘉定镇江志》卷五，见《宋元方志丛刊》，中华书局2006年版。

如为花罗，则在花部采用平纹（见图6-5）、斜纹组织或隐纹起花，相关实物在南宋福州黄昇墓和德安周氏墓中均有不少发现。成都府路生产的单丝罗，很可能是一绞一的二经绞素罗。因其织物表面形成明显的孔眼，罗有时候也被称为"纱"。文献上的名称往往不是十分严格的。到了明代，随着四经绞罗的消失，大部分纱罗织物都是有固定绞组的结构了。随着时代的推移，到明清时期，人们逐渐将绞经与平纹配合、呈条纹状的织物称为"罗"，如著名的杭罗就属此类，而原来的花罗则多称"花纱"，有实地纱、亮地纱与芝地纱之分。

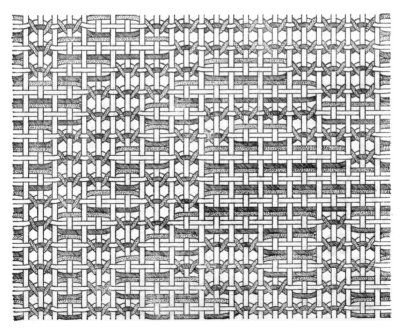

图6-5　三经绞罗结构示意图

# 轻薄如雾的平纹纱縠

纱縠,轻者为纱,绉者为縠,基本上属于同一类品种,以轻薄、飘逸、柔软著称。宋代纱的品种和产量也不少,产地与名称如表 6-4 所示。

表 6-4　宋代纱縠的产地与名称

| 产地 | 纱 | 縠 |
|---|---|---|
| 开封府 | 方纹纱 | |
| 京东南路 | | 襄州白縠 |
| 永兴军路 | 花纱 | |
| 淮南东路 | 亳州轻纱、绉纱 | |
| 淮南西路 | 庐州纱 | 白縠、寿州白縠 |
| 两浙路 | 素纱、天净纱、三法暗花纱、茸纱、萧山纱、茜绯花纱、轻容纱、苏州吴纱、吴兴纱 | 轻容生縠、绉纱、粟地纱 |
| 江南东路 | 花纱、四紧纱、太平州纱 | |
| 江南西路 | 抚州莲花纱、抚纱、醒骨纱 | |
| 荆湖北路 | 纻练纱 | |
| 成都府路 | 交梭纱 | |
| 利州路 | 剑州纱 | |

由表 6-4 可知，宋代纱的产地首先见于两浙路。杭州内府官坊有素纱、天净纱、三法暗花纱和粟地纱，"粟地"的意思像是织物表面有粟粟起皱之状，应属"绉纱"即縠之类。邻近萧山的纱"虽未臻绝妙，然与吴中机工略相当矣"，剡县"绉纱尤精，其绝品以为暑中燕服，如缂冰雪然"，绍兴的绉纱"至轻者有所谓轻容"，浙江这么多地方盛产绉纱，令人想起《越绝书》上"縠首见于越地"的说法。其次在淮南东路和淮南西路，尤其是亳州轻纱，宋初张咏有诗云："亳郡轻纱若蝉翼。"南宋诗人陆游极言其轻："举之若无，裁以为衣，真若烟雾。"一州之内仅两家能织，为防技术泄露而世世通婚①。再次在江南东路和江南西路，特别是江西抚州的莲花纱，"都人以为暑衣，甚珍重。莲花寺尼凡四院造此纱，捻织之妙，外人不可传。一岁每院才织近百端，市供尚局，并数当路计之，已不足用，寺外人家织者甚多，往往取以充数"②。宋代寺院经济发达，莲花纱因寺院尼众织造而名，其织造过程中有"捻织之妙"，即需加捻后才织，从工艺看也是一种绉纱。

纱的特点是轻薄，表面有纱孔。有两种工艺都可产生这种效果，一是选择较细的丝线，经纬丝排列稀疏，以平纹交织。这种平纹纱中最轻薄的，有所谓"轻容"。另一种工艺是采用一绞一的二经绞组织，经线每织一纬就绞转一次，使形成的方孔相对固定而不走形。这种织物称为"单丝罗"，宋代出土文

---

① 〔宋〕陆游：《老学庵笔记》卷六。
② 〔宋〕朱彧：《萍洲可谈》卷二。

物中也发现过。织物通体采用二经绞组织就是素纱；在二经绞组织的地上，再用其他组织呈现花纹，就是花纱了。从出土实物来看，当时有两种较为常见的结构，一种是二经绞纱为地，平纹显花，如福州黄昇墓出土的杂宝折枝花纱，一种是纬浮起花的纱，如辽墓出土的菱格纹纱。因为花地一色，亦可称为"暗花纱"。如果织入金线，则称"织金纱"。如《宋史·舆服志》载天子之服，"绛纱袍，以织成云龙红金条纱为之"，皇太子之服"朱明服，红花金条纱衣"，应是织入金丝，在纱地显示云龙纹金条纱的效果。采用绞经组织的纱，如称为罗也未尝不可。

　　縠为绉纱，其工艺路线是把经丝和纬丝都加捻到一定程度，然后以平纹交织。加捻使丝线紧绷，张力在绸面凝结。织后经水洗染色，使张力释放，丝线松弛，绸面因此皱缩起来，形成粟状纹理。这种工艺一直沿用到今天，与双绉、乔其纱的起皱原理是一脉相承的。

# 朴实无华的绢与绸

绢与绸是一类最普通的丝织品，采用平纹或斜纹组织，素面无文，结构简单，应用最为广泛。但应用广泛的并非均为低档产品。经纬丝排列紧密的是缣，普通的是绢，品质也有高低之分，丝线较粗的为绸，用废丝捻线而织的则为绵绸，一般来说较低档。

综合文献资料，出产名绢的有京东东路，其有单州薄绢（缣），《宋史·食货志》称其"修广合于官度，而重才百铢，望之如雾著。故浣之亦不纰疏"，还有京东南路（小绢）、河北东路（沧州大绢、博州平绢）。两浙路的绢主要产于浙江，有杭州的官机绢、杜村唐绢，诸暨的花山绢、同山绢、板桥绢，另外严州、湖州也产绢。此外江南东路和江南西路也是绢的产地。虽然各地都有绢的生产，但在宋人看来，中原地区的北绢和东绢质量上乘，而南方的南绢虽然产量较大，品质却逊色于北方。金人索取绢帛时，也指定要北绢而不要南绢。至于绸与绵绸的生产，各地都有一些，一般不作为地方特产。

# 染缬与印花

## 1. 宋代染缬

所谓"染缬",指以防染印花的方式获得装饰效果,有绞缬、夹缬和灰缬几种类型。绞缬,又名撮缬、撮晕缬,今天称为扎染。其制作方法是按照预先设计好的纹样要求,用线扎结或缝钉织物,经水湿后放入染缸中浸染,这样被扎结或缝钉的部分就不受染,待晾干后拆去线结,就显出花纹来。又因扎结处不能完全防染,花纹边界受染液渗润而形成一种自然的晕色效果。由于工艺简单,制作方便,极易推广普及,出土实物中最早有北凉时期的绞缬,唐代普及,敦煌佛爷庙和吐鲁番地区出土的绞缬均是典型和成熟的绞缬。

夹缬是依靠木制花板夹住织物进行防染所得到的产品,在史料中又写作夹结、甲颉等。其创始年代有多种说法,《中华古今注》说其始于隋,但没有什么根据。《唐语林》载:"玄宗柳婕妤有才学,上甚重之。婕妤妹适赵氏,性巧慧,因使工镂板为杂花,象之而为夹缬。因婕妤生日,献王皇后一匹,上见而赏之。因敕宫中依样制之。当时甚秘,后渐出,遍于天下。"

民间甚至出现了著名艺人，"开宝（968—976）初，洛阳贤相坊染工人姓李，能打装花缬，众谓之'李装花'"①。在敦煌藏经洞发现过大量唐代五彩夹缬残片，而日本正仓院则保存着精美的唐代夹缬，画面精美绝伦，极具装饰美感。

从文献史料看，宋代的染缬生产有一定规模，但同时朝廷又多次下禁令禁止平民穿着染缬。如北宋天圣三年（1025）诏令："在京士庶不得衣黑褐地白花衣服并蓝、黄、紫地撮晕花样，妇女不得将白色、褐色毛段并淡褐色匹帛制造衣服，令开封府限十日断绝。"②政和二年（1112）又诏："后苑造缬帛。盖自元丰初，置为行军之号，又为卫士之衣，以辨奸诈，遂禁止民间打造。令开封府申严其禁，客旅不许兴贩缬版。"③这两项诏令中，"撮晕花样"指的是绞缬工艺（扎染）形成的纹样，而"缬版"无疑是指夹缬版。靖康之难，"累朝法物，沦没于金"。南宋在制订舆服时，"参酌时宜，务从省约。凡服用锦绣，皆易以缬、以罗"。南宋民间也有缬帛生产，朱熹任浙江提举时曾举报台州唐仲友："仲友自到任（婺州）以来……乘势造花版印染斑缬之属，凡数十片，发归本家彩帛铺充染帛用。"④唐仲友为官一方，且在家里开设染缬坊，有数十片花版，应该是夹缬版。以染缬闻名的，还有河南相州的相缬。南宋楼钥《北行日录》"孝宗乾道五年十二月十五日丙申"条云："（相州）东南二十五

---

①　张齐贤：《洛阳搢绅旧闻记》卷四《洛阳染工见冤鬼》。

②　《宋史》卷一五三"舆服五"。

③　《宋史》卷一五三"舆服五"。

④　〔宋〕朱熹：《按知台州唐仲友第三状》，载《晦庵先生朱文公文集》卷十八。

里朝歌城，纣所都也。中出茜草最多，故'相缬'名天下。"

　　夹缬工艺在宋代很流行，虽然没有发现北宋的夹缬实物，但在辽代遗物中有不少遗存。如山西应县佛宫寺木塔发现的"南无释迦牟尼佛"夹缬作品（见图6-6），纵65.8厘米，横62厘米，采用了三套色夹缬加彩绘的工艺。后在内蒙古辽庆州白塔塔顶天宫中又出土了一批夹缬产品，共11种，保存相当好，非常珍贵。

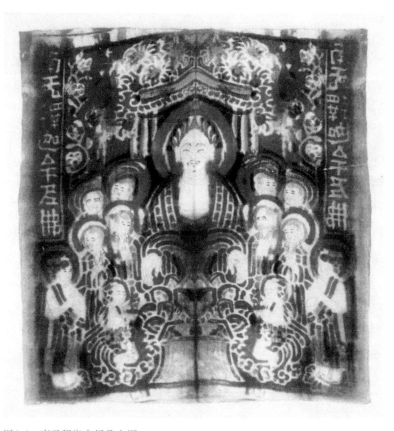

图6-6　南无释迦牟尼佛夹缬

宋代染缬除施于丝织品外，在少数民族地区也应用于棉布。如所谓"瑶斑布"："瑶人以蓝染布为斑，其纹极细，其法以木板二片镂成细花，用以夹布，而熔蜡灌于镂中，而后乃释板取布，投诸蓝中。布既受蓝，则煮布以去其蜡，故能受成极细斑花，灿然可观，故夫染斑之法，莫瑶人若也。"[①] 这种方法是将蜡缬与夹缬结合在一起，其工艺是：先用镂空版像夹缬那样夹住坯布，然后注蜡做防染花纹，再去蜡得到图案。瑶人喜欢斑衣袍袄，妇女上衫下裙，斑斓勃窣，成为一方风俗。另外江南地区也有一种药斑布："药斑布出嘉定及安亭镇，宋嘉定（1208—1224）中归姓者创为之。以布抹灰药而染青，候干，去灰药，则青白相间，有人物、花鸟、诗词各色，充衾幔之用。"[②] 这种药斑布由唐代的灰缬发展而来，就是后世盛行于江南地区的蓝印花布。

## 2. 宋代印花

印花是指利用雕刻好的花版直接在丝绸上印花，这种工艺在秦汉间已出现，魏晋隋唐间却又少见，至宋辽金时期又重新盛行起来。江西、江苏及内蒙古等同时期的宋、辽、西夏墓葬中均有发现，而以福建黄昇墓中所出印花织物最为典型。根据所用型版种类的不同，可分为凸版印花和镂空版印花两大类。

---

① 〔宋〕周去非著，杨武泉校注：《岭外代答校注》，中华书局1999年版。
② 《古今图书集成》卷六八一《苏州》。

凸版印花是在平整光洁的硬质木板上雕刻出阳纹图案，再将厚薄适宜的涂料色浆或黏合剂涂在花版上，或蘸上泥金，然后在织物面上印出花纹图案的底纹或轮廓，再用手工敷绘或勾勒。从福州黄昇墓出土的实物分析，凸纹版的尺寸较小，形状狭长，为专门印制服装对襟的边饰用。这种带印花对襟边饰的丝绸服饰很多，印花风格独特，不仅其图案，而且其印花工艺都显示出极强的个性。如黄昇墓出土的印花彩绘芙蓉人物花边（见图6-7）、印花彩绘芍药璎珞花边（见图6-8）等等，都是先用型版印出图案的轮廓，再用手工填彩描绘：前者用工笔绘

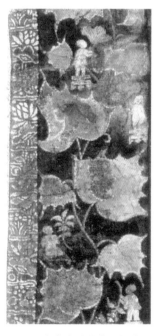

图6-7　印花彩绘芙蓉人物花边　　图6-8　印花彩绘芍药璎珞花边

就人物、楼阁、鸾鸟、花卉等细节，花叶丛中还有手持花卉的童子立于几凳上；后者主花为粉红色芍药，配衬橘黄色蝴蝶、灰蓝与灰绿色叶子，花枝上还系着带流苏的璎珞。这种印花和彩绘相结合的方法，部分地代替了手工描绘，提高了生产效率，又达到了一般印花方法所达不到的效果，是印花技艺的一大进步。

除了衣襟边饰印花，还有面料印花。有的花版较小，如茶园山出土的小朵花印花罗（见图6-9），黄昇墓出土的印双虎罗等；有的花版较大，如宁夏银川拜寺口佛塔出土的方胜婴戏纹印花绢，可能用了两套花版，每块花版呈正方形，宽约10.5厘米。红色花版凹面刻花，为联珠、花卉及童子形状，每两块相邻的花版在印制时旋转90度，然后用黄色在牡丹叶、童子项环、肚兜处用毛笔涂染，最后再用一套墨色，印出童子、枝藤的轮廓和所有的牡丹叶（见图6-10）。<sup>①</sup> 镂空版是一种带图案的型版，在特薄的木板或经专门加工的纸板上进行雕花，将此花版置于经处理的坯绸之上，于镂空部分涂刷配有黏合剂的色浆，即呈现花纹。

宋代也有大量印金织物出现，其工艺是：先用掺有色彩的黏合剂刷印纹样，去掉花版后，贴上金箔，待其黏合较牢后，碾碎没有黏着部分的金箔，最后形成一种贴金的效果。福州黄昇墓出土的贴金牡丹芙蓉山茶花边夹衣，其对襟上的图案就是

---

① 赵丰：《织绣珍品——图说中国丝绸艺术史》，香港艺纱堂·服饰出版1999年版，第256页。

图6-9  小朵花印花罗

图6-10  方胜婴戏纹印花绢

用贴金印花敷彩法制作，出土时金箔仍牢固地粘在织物上，花纹完整如新，线条较粗，色彩较浓，有较强的立体感（见图6-11、图6-12）。福州茶园山宋墓也有一件印金山茶梅花对襟绉纱女上衣出土（见图6-13）。此外，印金在辽墓中也有发现，较为典型的一件是耶律羽之墓出土的印金花树领缘紫色罗袍。此袍领上的金色花树纹样有着极为明显的界线，在显微镜下看不出任何黏合剂的痕迹，但可看出金箔有翘起的情况，推测是用极微弱的黏合剂将金箔压印上去的（见图6-14）。

图6-11　贴金牡丹芙蓉山茶花边　图6-12　贴金牡丹芙蓉山茶花边纹样复原图

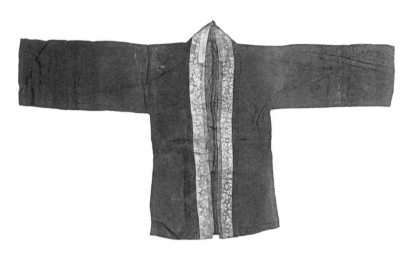

图6-13　印金山茶梅花对襟绉纱女上衣

图6-14　紫色罗袍领上的印金花树纹样

　　宋辽金时期丝绸手绘装饰也流行一时，特别是辽墓中出土的手绘产品颇多。手绘的形式有线描、线描填彩和彩绘三种，如现藏日本美秀美术馆的彩绘大团花绢（见图6-15），其尺幅之大，画面之美，令人赞叹。

图6-15　彩绘大团花绢

# 缂丝与刺绣

在所有的丝织品中，色彩最自由、线条最流畅、装饰效果最好的无疑是缂丝与刺绣。宋代将缂丝与刺绣技艺用于摹仿书画作品，但与此同时，也有实用缂丝与刺绣，前者较少，而后者则是刺绣技艺的主要用途。

## 1. 宋代实用缂丝

缂丝，宋代称为"克丝"或"刻丝"，其特点是经丝与纬丝交织时，纬丝不通到头，而是来回盘织，俗称"通经断纬"。一般认为缂丝技艺是从西域传入的，因为在中亚、西亚地区，很早就用缂织方法制作地毯和羊毛织物。由于经纬线以通经断纬的方式作平纹交织，正反面一致，在自由变换色彩的同时又不会增加织物的厚度，故应用颇广。传入我国西北地区后，用丝线代替羊毛线，于是就有了"缂丝"，最初是用来制作豪华服饰或用品的。唐代已经发现缂丝实物，但都出在西北地区，如青海唐代吐蕃时期的墓葬中就出土过缂丝腰带，是实用缂丝

的最早例证（见图 6-15 ）。①

北宋末南宋初，出使金朝的洪皓在《松漠纪闻》中记载了在金人治下，有回鹘人"织熟锦、熟绫、注丝、线罗等物。又以五色线织成袍，名曰'克丝'，甚华丽"②，说明缂丝首先在回鹘人的族群中生产。缂丝技术亦传到西夏国，在西夏的黑水城中曾出土过不少缂丝制作的唐卡和小件缂丝，其中最为著名的一件是收藏于俄罗斯圣彼得堡爱米塔什博物馆中的"缂丝绿度母像"，还有一件现藏美国克利夫兰博物馆的"缂丝大黑天唐卡"也可以考证为西夏的产品，说明西夏人将缂丝技术用于制织宗教图像用品。一些重要的辽代墓葬中均有缂丝制品出土，主要是帽、靴等实用品，以缂丝直接织出帽、靴形状，再用针线缝合。其中最杰出的一件，是辽宁法库叶茂台出土的龙纹海童缂丝衾（见图 6-16 ），虽然已经破残，但其中一片缂丝残片仍有 200 厘米长、150 厘米宽，采用金线大面积缂织出水波、龙、岩石、云气等花纹，③极其辉煌灿烂。元代，在新疆盐湖地区也发现过缂丝靴套，在紫色地上缂织出荷花与荷叶图案。当这种精湛的手工艺传入北方中原地区后，首先也是被用于服饰等实用品。

北宋末年，喜欢游历的庄绰在《鸡肋篇》中详细地记载了他在定州（今河北定县）看到的"刻丝"工艺："定州织'刻

①　赵丰：《中国丝绸通史》，苏州大学出版社 2005 年版。
②　〔宋〕洪皓：《松漠纪闻》，吉林文史出版社 1986 年版。
③　《锦绣罗衣巧天工》，香港艺术馆 1995 年版。

图6-15　唐缂丝带

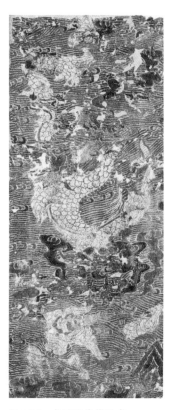

图6-16　龙纹海童缂丝衾

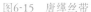

丝'，不用大机，以熟色丝经于木棦上，随所欲作花草禽兽状。以小梭织纬时，先留其处，方以杂色线缀于经纬之上，合以成文，若不相连。承空视之，如雕镂之象，故名'刻丝'。如妇人一衣，终岁可就。虽作百花，使不相类亦可，盖纬线非通梭所织也。"①

————————

① 〔宋〕庄绰：《鸡肋篇》，中华书局1983年版。

这一记载指出了缂丝"通经断纬"，能随心所欲地织造图案的特点，同一纬线方向上，可以织出色彩不同的"百花"，这是织锦所达不到的华丽效果。但是，一件女性服装要织工制织一年才能完成，其成本之高，令人咋舌。除了定州缂丝外，宋代文献提到的缂丝产地，一是京师的官营作坊，如文思院中有"克丝作"，迁都杭州后，依然制织花克丝与素克丝。此外，也有文献提到湖南邵阳除出产隔织外，还有"邵缂"。

## 2. 宋代实用绣

宋代文献对刺绣有较多记载。文绣院设于崇宁三年（1104），"掌纂绣，以供乘舆服御及宾客祭祀之用"[1]，招得绣工300人，并在诸路中选择善绣匠人做工师，产品以刺绣为主。[2]京城开封，师姑（尼姑）善刺绣，她们居住在相国寺东门绣巷，在相国寺的三、八庙市出售绣品，流通全国，官府就录用这些师姑作为文绣院的匠人。

刺绣在礼仪服饰上用得较多。宋代是特别遵循古礼法度的朝代，多次修订冕服制度，但皇帝冕服基本上都是青罗为衣，红罗为裳，饰十二章。《宋史·舆服志》记载："八章绘之于衣，日、月、星辰、山、龙、华虫、火、宗彝也；四章绣之于裳，藻、

---

① 《宋史》卷一六五"职官志五"。
② 《宋会要辑稿》"职官"："欲乞置绣院一所，招刺绣工三百人，仍下诸路选择善绣匠人，以为工师。候教习有成，优与酬奖。"

粉米、黼、黻也。"领口、袖口、大带、绶之类用锦为之，而蔽膝则常用刺绣装饰龙纹。皇后袆衣上的翟鸟是织出来的，可能用了妆花等高级工艺，而妃子的褕翟、命妇的蚕服上装饰的翟鸟则以刺绣为之。此外诸臣祭服上的章纹，也多以刺绣装饰，至于朝官和便服，一般都不带纹样，仅以色彩区别官阶高低。

刺绣在日常生活中也得以广泛应用。宋墓出土的实用品刺绣，多见于对襟上衣的边饰，其次是佩绶、香囊、荷包、经袱等。如福州黄昇墓出土丝织品中，有刺绣 17 件，其中镶在单、夹衣对襟的花边及单条花边有 13 件，还有一件罗地刺绣四季花卉纹彩绣绶带，其形制为双带的一端相连形成 V 字形，系扁圆形浮雕双凤金饰一件，罗带地呈古铜色，上绣牡丹、茶花、桃花、芍药等 10 多种花卉，满地施绣，极为华丽（见图 6-17）。在江西德安周氏墓和江苏金坛周瑀墓也出土过刺绣褡裢（见图 6-18）等。在宗教用品上，苏州虎丘云岩寺塔发现过缠枝宝相莲花纹绣，南京大报恩寺遗址长干寺地宫出土过绢地"永如松竹"刺绣，均为经袱布。中国丝绸博物馆也收藏有一块绫地刺绣小幡，图案为松散的团花（见图 6-19）。刺绣在辽、金墓葬中发现更多，可以比较。

从出土实物分析，宋绣的种类从针法上可分为平绣和钉线绣两大类，从原料是否用金可分为蹙金绣和彩绣两种。一般来说，蹙金绣大多采用钉线绣法，彩绣一般采用平绣法。

彩绣用的彩丝通常为绒丝，无捻呈散丝状，色彩丰富，针法以平针为主，变化丰富。辽墓中出土的刺绣品很多，以庆州白塔所出橙罗地联珠云龙纹绣、红罗地联珠梅竹蜂蝶绣（见图

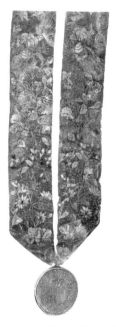

图6-17    黄昇墓出土的罗地刺绣绶带

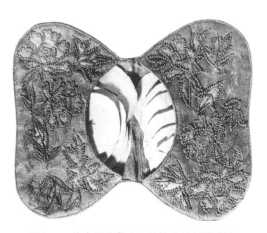

图6-18    德安周氏墓出土的牡丹纹刺绣襜裙

6-20）、蓝罗地梅花蜂蝶绣等几件最为精致，所用针法均属平绣。

　　钉金绣是将较有特征的彩色<u>丝线</u>或是金银线等，用另一根丝线钉于织物表面的绣法，出现于晚唐时期，但宋代也得到了广泛应用。《宋史·舆服志》："雍熙四年，令节度使给皂地金线盘云凤鹿胎旋襕，侍卫步军都虞侯以上给皂地金线盘花鸳鸯。"又载："真宗咸平四年，禁民间造银鞍瓦、金线、盘蹙金线。"指的应都是钉金绣之类。

　　钉金绣又可细分为盘金绣、钉线绣、盘金彩绣与彩绣压金等。盘金绣即蹙金绣，指全部采用捻金线、以钉线绣方法盘成块状纹样的绣法，唐代以来非常流行；钉金绣指采用捻金线或银线，用钉线绣法绣成线条状纹样，局部可用蹙金绣以强调图案的主题，如耶律羽之墓中的罗地钉金绣盘凤。盘金彩绣是将蹙金绣

图6-19　绫地刺绣小幡

图6-20　红罗地联珠梅竹蜂蝶绣

和彩绣结合起来，彩绣压金指先用彩绣绣出图案基本形状，待完成之后再用捻金线以钉线绣法钩出轮廓。

在宋墓中出土的刺绣品，常将平绣与其他针法甚至手绘结合起来。如前面提到的黄昇墓出土的罗地刺绣绶带，"花朵用金纸铺垫，再在金纸上铺黄色丝的平绣；叶用白色棉纸加晕染极浅的青灰色，以黄丝框边和钉叶脉线；茎用棕色丝辫线法绣制"[①]。其他对襟上衣的花卉纹刺绣边饰，花朵多用平绣法绣花瓣，用金线钩边，叶子填彩，盘金框边，以丝线钉绣出叶脉；茎用辫子股绣，花蕊用打籽绣，有些刺绣品还运用了贴补绣和堆绫绣，各种针法的运用十分丰富。

刺绣艺术发展至宋代，出现了很大的转折，唐以前基本上以实用绣为主，且绝大部分为锁绣，即辫子股绣，唐代开始出现平绣和绣佛像等宗教用品，但总体来说还是以锁绣为主，平绣居于次要地位。到了宋代，平绣成为各种绣品的主要表现形式，而延续了千年的锁绣反而退居次要地位。宋代除了实用绣之外，还出现了大量以花鸟、山水为题材的观赏性刺绣，在刺绣领域开辟了一个新的天地。

① 黄能馥、陈娟娟：《中国丝绸科技艺术七千年——历代织绣珍品研究》，中国纺织出版社 2002 年版，第 190 页。

第七篇

# 装锦裱绫

## 书画艺术中的
## 丝织品

我国古代书画装裱有卷轴、立轴、册页、屏风等多种形式，其中卷轴的形式最为古老，唐宋时期，大量书画是以卷轴形式装裱保存的，其他三种装裱形式出现得晚一些。装裱主要是对画作起到保护作用，让书画作品保存的时间更久，同时也增加视觉上的美感效果，便于观看。俗话说"三分画，七分裱"，就是强调装裱对书画的重要意义。丝织品是书画装裱艺术中的主角，织锦、缂丝、绫绢被用在书画的包首与天头、引首、隔水等部位，衬托并保护着书画作品，大量作品更是直接在画绢上创作的。宋代装裱艺术举世无双，有些丝织品就是为用于装裱而设计生产的，而保存至今的古代书画作品的装裱，也成为我们研究宋代丝织品的珍贵材料。

# 宋代书画装裱定式

　　宋徽宗本身是一个出色的书画家，在他的倡导下，宋代的书画艺术极为兴盛，与此同时，装裱艺术也蓬勃发展、灿烂多姿。宋代继承了晋唐以来的装裱传统，卷轴、立轴、册页等形式日臻完善，同时又有创新，其成就达到了我国装裱艺术史上的顶峰。宋代皇室大量收藏书画精品，徽宗一朝的收藏量之大、藏品之精，也是前无古人的。邓椿《画继》卷一载，宋徽宗曾说："朕万几余暇，别无他好，惟好画耳"，"故秘府之藏，充牣填溢，百倍先朝。又取古今名人所画，上自曹弗兴，下至黄居寀，集为一百秩，列十四门，总一千五百件，名之曰《宣和睿览集》。盖前世图籍，未有如是之盛者也"。在皇室的影响下，民间尚画、藏画、裱画之风盛行。为了更好地保存和欣赏书画作品，宣和年间（1119—1125），宋徽宗钦定了一种书画装裱形式，即所谓"宣和装"，成为后世装裱艺术的典范。惜靖康之难中，历年收藏也因此蒙难，散失不可胜数。南宋中兴，宋高宗赵构也极其喜爱书画，周密《齐东野语》："当干戈俶扰之际，访求法书名画，不遗余力。清闲之燕，展玩摹拓不少怠。盖睿好之笃，不惮劳费，故四方争以奉上无虚日。后又于榷场购北方遗失之

物，故绍兴内府所藏，不减宣、政。"[①] 为此，内廷又制定了所谓"绍兴御府书画式"，"其装裱裁制，各有尺度，印识标题，俱有成式"，即对当时内廷收藏的书画作品，按其年代的远近、品级的高低，分别规定了不同的装裱材料和装裱尺寸。"宣和装"和"绍兴御府书画式"对后世书画装裱产生了深远的影响，本身就具有极高的艺术价值，使中国的书画艺术连同装裱形式，都在世界上独树一帜。

　　卷轴又称手卷，也叫横看，是将画装裱成横长式样，可放在桌面上舒展赏阅。一幅手卷的装裱主要由包首、签条、天头、隔水、跋尾、轴头等部位组成，将画心衬托出来。其中包首、天头、地头、隔水等部位都会用到丝织品。立轴装裱与手卷类似，只是书画的方向垂直，为悬挂后竖立观看。册页采用"经折装"，将书画粘连成长幅后按一定宽度折叠，上下加装面板，翻页观看。以传统屏风画作为室内装饰或空间隔断的形式，在宋人绘画中也有一些实例。本书对宋代书画装裱的具体形式不展开讨论，但是，无论上述哪一种装裱形式，都要用锦绫等丝织品衬托，使作品更显高雅与珍贵。此外，宋代画家多在绢素上作画，作为底材的"画绢"，同样对书画作品的风格具有直接影响。因此，中国传统书画艺术与丝织品实在有着极为密切的关联。

---

① 〔宋〕周密：《齐东野语》卷六"绍兴御府书画式"，中华书局 1983 年版。

# 宋代装裱用锦绫

关于宋代的装裱用锦绫，文献有不少记载。周密《齐东野语》提到了"绍兴御府书画式"，元代费著《蜀锦谱》与陶宗仪《南村辍耕录》中也有宋代装裱锦绫的记载。我们可以根据这三本文献的记载，对琳琅满目的宋代装裱用锦绫进行分析。宋代装裱艺术之灿烂，实可与同一时期的宋画艺术相媲美。

## 1. 织锦包首

锦在书画装裱中主要用于包首，包首相当于书画的封面，也称"锦褾"，其一端连着天杆，一端与覆背纸相接，其上贴有签条，起着保护和装饰书画作品的作用。包首一般用织锦、缂丝等有一定厚度与硬挺度的材料制作。御藏书画的裱锦通常由官营作坊生产，成都锦院织造的蜀锦有很大一部分用于装裱，《蜀锦谱》记载了400匹"官告锦"的花样，分别是盘球锦、簇四金雕锦、葵花锦、八答晕锦、六答晕锦、翠池师子锦、天下乐锦和云雁锦，基本上以图案题材命名。周密《齐东野语》记载南宋内廷书画装裱中，用于包首或天头的锦有青绿簟文锦、

红霞云鸾锦、紫鸾鹊锦、青楼台锦、球路锦、衲锦、柿红龟背锦、紫百花龙锦、曲水紫锦、樗蒲锦等。元陶宗仪《南村辍耕录》也记录了作者闻见的南宋内府书画装裱，称为锦褾的有52种织物，有些属于缂丝，有些属于织锦，对比前两者，有10种名称与《齐东野语》所记相同，有5种与《蜀锦谱》所记官告锦相同，且不少臣僚袄子锦和细色锦的名色也类似，如青樱桃、皂方团白花、褐方团白花、方胜盘象、球路、衲锦、柿红龟背、樗蒲、宜男宝照、龟莲、天下乐、练鹊、方胜练鹊、绶带瑞草、八花晕、银钩晕、红细花、盘雕、翠色师子、盘球、水藻戏鱼、红遍地、杂花红遍地、翔鸾红遍地、芙蓉红、七宝金龙、倒仙牡丹、白蛇龟纹、黄地碧牡丹、方胜皂木等等。可见宋代装裱用锦大部分是蜀锦，且有些蜀锦是服饰与装裱通用的，有些则以装裱用为主。

在保存至今的宋代书画中，虽有不少织锦包首，但由于在千百年的保存过程中存在替换装裱的情况，留到今天的大部分宋画已不是原始装裱。元代还能见到不少宋代锦褾，如上述《南村辍耕录》所记，明初曹昭《格古要论》也有"楼阁锦、樗蒲锦（又曰阇婆锦）、紫陀尼鸾鹊锦，此锦装背古书画尤佳"的记载。然而，北宋末年的靖康之难，以及宋元、明清交替之际的战争，使宫廷与民间收藏的大量书画作品灰飞烟灭，蜀锦图案也因此失传，可谓繁华落尽，多少楼台烟雨中。到了清代康熙年间，有人从泰兴季氏处购得宋裱《淳化阁帖》十帙，揭取其上宋裱织锦22种，转售给苏州机坊。机坊模取花样，重新生产了一批装裱锦，

称为"宋式锦"或"仿宋锦"[①]。今天被列入国家级非物质文化遗产的苏州宋锦，就是这种宋式锦。苏州宋锦保留了宋代织锦的一部分图案，虽然织锦的结构和工艺与宋代已然不同，但毕竟能让今天的我们领略到宋代织锦的一抹遗韵，也是幸运。

## 2. 缂丝包首

宋代工匠织造精美的缂丝，一是用于书画装裱，二是摹织珍贵的书画作品，如果有一种织物与宋代书画艺术直接相关的话，那一定是缂丝了。

缂丝，因其为外来语的音译，古代文献也写作克丝、剋丝、刻丝等。北宋文思院中就有"克丝作"，专门生产装裱书画的缂丝。南宋时，临安成为缂丝的重要产地，《咸淳临安志》载，杭州生产缂丝，有花、素两种。生活在元代的陶宗仪记录了南宋宫廷书画装裱工艺，其中的缂丝包首，极有可能就是文思院"克丝作"的产品。如"克线作楼阁、克丝作龙水、克丝作百花攒龙、克丝作龙凤"，其余如"紫宝阶地、紫大花、五色簟文（俗呼山和尚）、紫小滴珠、方胜鸾鹊、青丝簟文（俗呼阁婆，又曰蛇皮）、紫鸾鹊（一等紫地紫鸾鹊，一等白地紫鸾鹊）、紫百花龙、紫龟纹、紫珠焰、紫曲水（俗呼落花流水）、紫汤荷花、红霞云鸾、黄霞云鸾（俗呼绛霄，其名甚雅）、青楼阁（阁又作台）、

---

① 黄能馥、陈娟娟：《中国丝绸科技艺术七千年——历代织绣珍品研究》，中国纺织出版社 2002 年版。

青大落花、紫滴珠龙团"等，[1] 从名称来看也有不少纹样可能是缂丝，如紫鸾鹊、紫百花龙、紫汤荷花等，均能在传世的宋代缂丝作品中看到。著名画家赵孟頫居湖州时，曾写信托家人购买画材，其中包括10匹"百花剋丝"。[2] 传世装裱缂丝特别精美的有以下几种。

缂丝紫鸾鹊（见图7-1）：这幅北宋缂丝作品由辽宁省博物馆收藏，完整地保留了两组图案，每组由五排花鸟组成，连续不断的枝叶把牡丹、莲花等花卉编在一起，文鸾、仙鹤、锦鸡、孔雀等禽鸟在花丛中展翅飞翔。紫色地，使用蓝、绿、白、黄等深浅不同的色彩表现花鸟的线条与层次，用搭梭法避免裂缝的出现，并使用亮色钩边以突出轮廓。紫鸾鹊图案在宋代非常流行，周密《齐东野语》称绍兴御府书画式装裱中有"晋唐真迹紫鸾鹊图锦裱"，说明其用于珍贵书画作品的装裱。辽宁省博物馆还藏有另一块紫鸾鹊屏，原为唐《孙过庭书〈千字文〉》卷包首，紫地，牡丹花枝曲折，鸾鸟口衔灵芝，展翅回首，姿态优美[3]。现存宋代书画包首中发现了多种花卉鸾鹊图案，除这件外，美国纽约大都会艺术博物馆也藏有一块紫地、一块黄地（见图7-2）、一块白地花卉鸾鹊缂丝，内容、构图和风格与辽宁省博物馆的类似，也是满地密花中鸾飞鹊舞的场景。

---

① 〔元〕陶宗仪：《南村辍耕录》卷二十三"装裱"。

② 《归去来兮——赵孟頫书画珍品回家展特集》，西泠印社出版社2007年版。

③ 辽宁省博物馆：《华彩若英：中国古代缂丝刺绣精品集》，辽宁人民出版社2009年版。

图7-1　缂丝紫鸾鹊

图7-2 缂丝黄地花卉鸾鹊

缂丝牡丹包首（见图7-3）：此幅缂丝为韩幹绘画作品《神骏图》的包首。以蓝色丝线为地，缂丝牡丹花，线条流畅，色彩淡雅。花瓣以戗色法织出退晕的效果，使花瓣层次分明。花纹部位有白色、蓝色、绿色、浅黄和深黄色。与此类似的，是台北"故宫博物院"所藏的缂丝《富贵长春》（见图7-4），也是以深蓝色为地，以牡丹花为主体，陪衬蔷薇、菊花、芙蓉等花卉，刻织细腻，层次丰富，华而不俗，给人以繁花似锦的感受。

缂丝百花攒龙：在满地花卉中穿行的，不仅有鸾、凤、鹊、雁等飞鸟，还有龙及各种走兽。如北京故宫博物院收藏的一幅缂丝，原为宋徽宗《雪江归棹图》的包首。黄地，满地密花盛开，花叶错落有致，龙行其中，分外矫健生动，有一种迷人的美感。台北"故宫博物院"也藏有一幅缂丝《花间行龙》（见图7-5），

图7-3　缂丝牡丹包首　　　　图7-4　缂丝《富贵长春》

五爪金龙昂首阔步遨游在百花丛中，百花铺地，繁复而灿烂。[1]
两者风格一致，均有吉庆祥瑞的寓意。与文献对照，应与周密《齐
东野语》中提及的"紫百花龙锦"相类。

　　缂丝紫天鹿（见图 7-6）：此件缂丝也为北京故宫博物院所
藏，紫色地，同样是遍地花叶，穿插着鹰、鹿、羊等动物。类
似的缂丝还有几件，穿插其中的动物还有兔、狮等，都属于同
一种风格类型。当时的装裱材料，今天看来，如同艺术品一样

① 童文娥：《缂织风华：宋代缂丝花鸟展图录》，台北"故宫博物院"2009 年版。

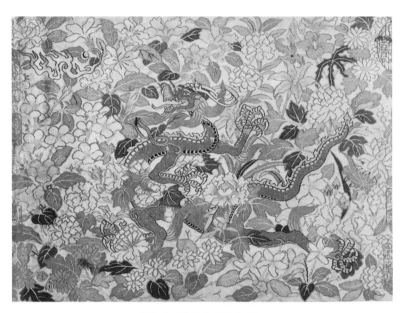

图7-5　缂丝《花间行龙》

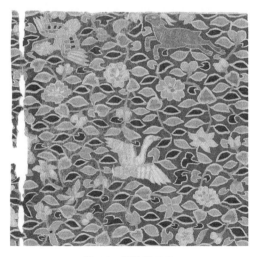

图7-6　缂丝紫天鹿

美丽动人。

### 3. 裱绫

在书画装裱中，绫（有时也用绢）一般粘贴在手卷的天头、引首、隔水等部位，或立轴的天头、地头与边缘。由于天头位于包首的反面，故宋代包首与天头分别称为"表"与"里"。周密《齐东野语》介绍"绍兴御府书画式"各部分的用材时，提到装裱材质根据作品的等级有所区别：简言之，凡上古绘画作品、六朝与唐五代名画等最为珍贵的，一般用缂丝做楼台锦褾、青绿簟文锦里、白云鸾绫或白鸾绫引首；比较珍贵的，一般用锦做包首，如红霞云鸾锦、紫鸾鹊锦、青楼台锦、球路锦、衲锦、柿红龟背锦、紫百花龙锦、曲水紫锦等，以碧鸾绫为里、白鸾绫为引首；当朝苏轼、米芾等人的作品，用皂大花绫褾、碧花绫里、黄白绫引首，或皂鸾绫褾、碧鸾绫里、白鸾绫引首。当然对千年以后的今人来说，苏轼、米芾的书画作品也是价值千金的珍品了。陶宗仪《南村辍耕录》也提到南宋御藏书画的裱绫，有"绫引首及托里：碧鸾、白鸾、皂鸾、皂大花、碧花、姜牙、云鸾、樗蒲、大花、杂花、盘雕、涛头水波纹、仙纹、重莲、双雁、方棋、龟子、方縠纹、鸂鶒、枣花、鉴花、叠胜、白花（辽国）、回文（金国）、白鹭花（并高丽国）"等，记载详尽。

从这两本文献资料看，裱绫一般色彩较浅，纹样类型较为丰富。结合传世书画中的裱绫实物，其可以分为以下三种类型：第一种是鸾纹、云鸾纹，有时也为云鹤纹。这种裱绫的纹样数

量最多。如北宋马和之（传）《诗经·小雅·节南山之什图》手卷中的天头与隔水（见图 7-7）、王安石《行书楞严经旨要卷》中的隔水部分，都为云鸾纹绫。第二种是花卉纹样，有缠枝花卉和朵花纹样两种，如传为宋代仿周昉的《戏婴图》手卷的天头部分的缠枝花纹绫（见图 7-8）。第三种是几何或几何加花纹样，如五代赵幹《江行初雪图》手卷隔水部分的龟背纹绫，五代周文矩《重屏会棋图》手卷隔水部位的曲水地灵芝花卉纹绫。当然，以上标为五代及宋书画作品的装裱不一定是原装，但其裱绫的纹样还是比较典型的。事实上，今天被列为国家级非物质文化遗产项目的浙江"双林绫绢"中的裱绫，仍然以云鸾纹、缠枝花卉纹和几何纹为主，其基本元素和图案格局，可谓千年不变。

裱绫的质地也特别讲究，与衣着用绫相比，裱绫比较薄，手感柔软，质地疏松，纹样隐隐约约，是不太显眼的暗花。因其主要作用是保护作品、衬托画心，不能用灿烂花色喧宾夺主。而包首不一样，它在书画的反面，是作品的封面，故可采用缂丝、织锦等华丽的织物吸引人们的注意。裱绫的织物结构，宋代为平纹或斜纹地上起暗花，而到了明清时期，则被五枚正反暗花缎替代。虽然装裱之物的材质由绫更换成了缎，但使用不显眼的暗花装饰的风格是一脉相承的。

装裱锦绫，一表一里，锦表华丽，绫里素雅，衬托与保护着书画作品，真是一种风雅别致的艺术，一直传承至今天。

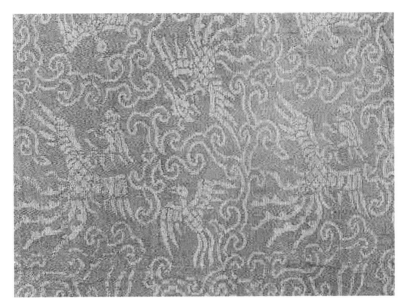

图7-7    云鸾纹裱绫

图7-8    缠枝花卉纹裱绫

# 画 绢

在发明纸张前，中国古人绘画与书写的主要材质就是丝绸，其作品保存下来的很少，极为珍贵，通常被称为"帛画"或"帛书"。晋唐时期，绘画风格从"古画皆略"发展为精微细密，对画绢材料提出了更高的要求。人们发现，经过加矾、过胶、上浆等方法处理的绢，更适合墨色的晕染，更能表现画的意境。据米芾《画史》，唐代画绢采用"以热汤半熟，入粉槌如银板"的槌制法，称为熟绢，表面光滑细洁，柔软且有一定厚度，特别适合精勾细染。宋人画风更加细致缜密，在唐人制作熟绢的基础上又增加了加糙、加捶、矽蜡和上浆等工序，制作出更加细密光洁的熟绢。明代李渔编印的《芥子园画传·青在堂画学浅说》中记载："宋有院绢，匀净厚密；有独梭绢，细密如纸，宽至七八尺。"宋代绘画构成了中国绘画史上难以超越的高峰，山水、人物、花鸟各显风采，具有独特的时代风貌，作为材料的画绢，也有着一份看不见的贡献。

宋代，画绢的品种繁多，质量出类拔萃，还形成了著名的地方产品，被书画家所追捧。《咸淳临安志》提到，杭州产画绢，乃"机坊多织，唐绢幅狭而机密，画家多用之"。嘉兴魏塘宓

家的"宓机绢"，也是当时一种有名的画绢，极匀净厚密，为文人画家赏爱，后人如赵松雪、盛子昭、王若水等均专门将其用作画绢。由宋入元的著名画家赵孟頫居湖州，曾写信托家人为他"轻生绢买十匹"，后来想起来添字曰"六两重者亦要两匹"（见图7-9）。信中所说的"轻生绢"，应该是画家所用的画绢。

图7-9　赵孟頫家书（局部）

由于画绢的重要性，历代在鉴定书画的真伪时，画绢的质地、色泽也是需要考虑的重要因素。陶宗仪《南村辍耕录》专门写了"论观绢鉴画"一节，称："河北绢经纬一等，故无背面。江南绢则经粗而纬细，有背面。唐人画，或用捣熟绢为之，然止是生捣，令丝褊，不碍笔，非如今煮炼加浆也。""古画至唐初皆生绢……后来皆以熟汤。汤半熟，捶如银版，故作人物精采入笔。……今人虽极工致，一览而意尽矣。唐及五代，绢素粗厚。宋绢轻细，望而可别也。"① 中国传统文人总是厚古薄今，其实在今天看来，宋代画绢已经是极品了。

①　〔元〕陶宗仪：《南村辍耕录》卷十八"论观绢鉴画"。

第八篇

# 帛上花开

## 宋代丝绸纹样

宋代丝绸纹样，开启了一种不同于汉唐时代的近世特色，它根植于本民族传统，较少异域色彩。从纹样题材分，主要有写生花卉纹样、动物纹样、器物纹样、几何纹样等类型，特别是自然写生花卉纹样大量增加，线条婉转柔美，风格典雅清秀，既有高雅的美感，又充盈着世俗的生命力。如百花禽兽纹、婴戏纹、灯笼纹、樗蒲纹、重莲纹、一年景、八达晕等，都是典型的宋代丝绸纹样。帛上花开，宋代丝绸艺术彻底摆脱了上古时代的凝重与神秘，而能被今人所理解与喜爱，这与宋代社会性质的转型、文化艺术的发展是分不开的，是宋代独特的审美品格在丝绸艺术上的反映。

# 宋代丝绸审美特征

　　宋代丝绸的审美品格是典雅柔美、清秀端庄。这与宋代特定的时代背景是分不开的，也与宋代整体的美学倾向相一致。第一，偃武修文、广开科举和厚待文士的种种措施，促进了全社会文化艺术的发展。宋代王栐《燕翼诒谋录》曾说："国朝待遇士大夫甚厚，皆前代所无。"以文取士加快了官吏阶层的文人化进程，而科举又带动了全社会的尚文风气。因此，宋代士民普遍的文化修养也许是历代最高的，文人成为审美品味的引领者。他们一方面入朝为官，参与朝政，一方面吟诗作词，创作书画，品鉴古玩，考订学术，焚香操琴，斗茶弈棋，等等，以此种种为风雅乐事。正是从宋代起，文人们开始以审美的态度对待日常生活，从园林、家具、日用器物到服饰，都有一定的审美要求。南宋赵希鹄《洞天清禄集》的序言对宋人的审美生活进行了极好的描述："吾非自有乐地，悦目初不在色，盈耳初不在声。尝见前辈诸先生，多蓄法书、名画、古琴、旧砚，良以是也。明窗净几，罗列布置，篆香居中，佳客玉立相映，时取古文妙迹，以观鸟篆蜗书、奇峰远水，摩挲钟鼎，亲见商周……是境也，阆苑瑶池未必是过。"这正是宋代著名女词人

李清照与夫君——著名金石学者赵明诚在北宋覆灭前享受的诗意生活。这种不贵华丽而重清雅，不贵奢侈而重韵味的审美态度，对后世文人产生了极为深远的影响，必然会影响到宋代的工艺美术。无论是宫廷用品还是民间器物，从器形到纹样装饰，都体现出一种清秀之美，装饰都恰到好处。从建筑石刻到丝绸提花，其装饰纹样则体现出线条婉转、格调清丽的特点，所谓"闲花淡淡春"，从而与唐代浓墨重彩、华丽饱满、恣意张扬的风格迥然有别。

第二，宋代丝绸较少异域色彩。宋代领土不如汉唐时期辽阔，至南宋更是偏居东南一隅，与北方辽、金、西夏等少数民族政权长期对峙。靖康之难，繁华尽毁；建炎南渡，金元威逼。历史的巨变给社会各阶层特别是文人士大夫以极大震撼，在此前提下，民族意识增强，爱国热情高涨，出现了陆游、辛弃疾这样具有强烈民族感情的文学家，也产生了画兰不露根、谓"土为番人夺去"的画家郑思肖。南宋残山剩水的绘画布局，隐含着痛失江山的悲情；《东京梦华录》《武林旧事》《梦粱录》等一大批笔记文献中，充溢着对故国山川风物的深切怀念，可谓一步三回首，这些都给宋代美学带来了前所未有的色彩与格调。在服饰制度上，宋代特别强调华夷之防，《宋史·舆服志》提到的服饰诏令，一是提倡节俭，反对奢侈，二是禁止民间穿着契丹风格的胡服。如"庆历八年，诏禁士庶效契丹服及乘骑鞍辔、妇人衣铜绿兔褐之类"。七年，"又诏敢为契丹服若毡笠、钓墩之类者，以违御笔论。钓墩，今亦谓之袜裤，妇人之服也"。这与唐代全盛时期皇帝被周边民族尊称为"天可汗"、

文化艺术上兼容并包的宏大气度有别，也与唐代社会胡风炽烈、胡服流行的情形有别。然而我们并不能因此指责宋人缺少气度，异族入侵、故国沦丧的悲凉与沉痛是唐人未曾经历的，从另一方面看，也说明宋代更接近所谓"近代社会"，即民族意识的勃发与民族国家的认同正在形成。因此，宋代丝绸基本上是在本土文化的滋养下发展的，没有唐代丝绸纹样上那种异域文化的强烈影响，相反，已有的异域倾向也是逐渐淡化的，或将其进行民族化的改造后融入本土特色。在向辽金输出的丝绸织物中，虽然也有一部分唐代遗留下来的具有异域色彩的纹样，如四簇盘雕纹等，但大部分是基于中国传统文化的汉族纹样，并影响到周边少数民族地区。

　　第三，丝绸纹样写实风格的发展。与唐代的豪放相比，宋人在艺术上是细腻的，观察入微的。宋人绘画"求真尽得"，工笔花鸟画大行其道，花草翎毛栩栩如生。宋代彩塑、石雕与真人不相上下，连内心世界也被精确地表达出来，令人赞叹。苏轼在《书黄筌画雀》中说："黄筌画飞鸟，颈足俱展。或曰：'飞鸟缩颈则展足，缩足则展颈，无两展者。'验之信然。乃知观物不审者，虽画师且不能，况其大者乎？"这与宋徽宗赵佶"孔雀举高，必先举左"的提法是一致的。《画继》曾叹服"笔墨精微有如此者"的画幅："（宫女）以箕贮果皮作弃掷状，如鸭脚、荔枝、胡桃、榧、栗、榛、芡之属，一一可辨，各不相同。"这种对大自然一草一木的审美兴趣，这种"求真尽得"的审美精神，使得宋代的工笔花鸟画达到了后世难以企及的高度，装饰艺术中的写生花卉纹样随之兴起。花鸟画与丝绸纹样，

可谓互相辉映。宋代之前，动物纹样是装饰主流，唐代虽然已经兴起了植物花卉纹样，但动物纹样显然更为重要，而宋代则植物纹样占据了主流地位。唐代花卉纹样是概念性的、程式化的，如代表性的宝相花，呈中心放射线对称，花瓣层层开放，或侧面或正视，华丽而饱满，但自然界中找不到此类花卉。宋代的花卉纹样则是写生花卉，我们能根据其形态辨识出牡丹、芙蓉、莲花、桃花等等，生动自然，符合花卉的生长形态。宋代的缂丝、刺绣艺术也喜欢复制书画作品，尤以花鸟题材为多，由于刻画逼真，加上丝线的光影效果，艺术价值甚至超过原作。

第四，世俗题材的兴起。宋代装饰纹样中，题材都是可理解的，是亲切近人的，怪异的题材极少。从社会经济的发展看，宋代社会已经带有资本主义的萌芽性质，而与唐代贵族社会有明显差异。汉唐城市都是封闭的里坊制，而宋代则形成繁华的街市，商店皆沿街而设，市井文化发达。因此，商品必须在设计上吸引大众的注意，这也导致设计的多样化与生产的专业化。丝绸作为一种衣用产品，其装饰也要具备对大众的吸引力，各种纹样来源不同，但都是容易理解的，并具备一定的吉祥寓意，以迎合芸芸众生的需求。在明清时期风行一时的寓意纹样已经在宋代露出端倪，如牡丹寓意富贵，石榴寓意宜男，灯笼纹寓意天下安乐，一年景寓意四季平安，婴戏纹寓意子孙繁衍，等等，连佛教中的宝物和法器都进入丝绸纹样，成为吉祥与避邪的象征。这里没有太多宗教的神圣意义，更多的是对世俗生活的幸福期盼。

# 宋代丝绸纹样类型

## 1. 写生花卉纹样

宋《宣和画谱》中分各种绘画为十门，其中花鸟、蔬果、墨竹三门均以植物花卉为题材，宋画中各种花卉杂木如桃花、牡丹、梅花、芍药、月季、菊花、辛夷、红蓼、海棠、豆花、荷花、山茶、石竹、木瓜等种类竟达 200 余种，而且多为写生花。花鸟画的繁荣使人们习惯于描述与欣赏大自然的植物花卉，并将其作为美的典范。很多花卉有着吉祥美好的寓意，《宣和画谱·花鸟叙论》："花之于牡丹芍药，禽之于鸾凤孔翠，必使之富贵；而松竹梅菊、鸥鹭雁鹜，必见之幽闲。"丝绸图案虽与绘画艺术有别，但在选题的用意及配合的选择上，却有异曲同工之妙。

北宋晚期成书的《营造法式》，将花卉图案明确分为两种风格：写生花与卷叶花。卷叶花是唐代卷草纹样的发展，但在丝绸织物上，除边饰纹样外用得较少；写生花是唐代花鸟纹样的发展，文献中称为"生色花"，即注重对花卉自然形态的描绘，而不是宋代以前的程式化、概念化花卉，因此人们可以从花卉

与枝叶的生长形态，辨别出为何种花卉。从出土实物来看，在丝织品中发现最多的首推牡丹，唐代以来，国人就爱牡丹、赏牡丹，牡丹逐渐获得了百花之王的地位。北宋文学家欧阳修的《洛阳牡丹记》，写尽了牡丹的富贵风流。画牡丹、咏牡丹者更是层出不穷。此外，芙蓉、山茶、梅花、菊花、莲花、萱草（宜男），也是常见题材。而纹样的组织方式，则有散点式、折枝式与缠枝式等几种。

　　散点式是简单的折枝花，呈散点式排列。如江西德安周氏墓中出土的折枝花纹罗和南京长干寺地宫出土的折枝菊花纹纱（见图8-1）。福州黄昇墓出土的折枝花纹样较为经典，有单独

图8-1　折枝菊花纹纱纹样复原图

的一枝牡丹，也有以牡丹或芙蓉花为主体，伴以山茶、栀子、梅花、菊花等花卉，组成簇花折枝，秀丽典雅，富有大自然清新活泼的气息（见图8-2、图8-3）。有的折枝花卉图案的叶子中还填入各种花卉，形成叶中有花，花中有叶的效果（见图8-4）。缠枝花也称串枝写生花，花叶相续，形成遍体花卉的效果，如黄昇墓出土的深烟色牡丹芙蓉罗、梅花璎珞纹绫及衡阳何家皂宋墓出土的黑色缠枝牡丹花纱（见图8-5）等。在缠枝花纹样中，花卉均匀分布，枝条本身却处于次要的地位。而且花朵硕大，枝叶细小，明清缠枝花卉纹样也延续了这种特点。

宋代还出现了将不同的花卉植物组合在一起，表达特别寓意的组合纹样。如受文人画影响，将松、竹、梅组合在一起，形成所谓"岁寒三友"。著名画家赵孟坚就绘有一幅《岁寒三友图》。这种趣好也传导到丝绸纹样上，福州黄昇墓和江西德安周氏墓出土的南宋丝织品上都发现了类似的组合，如将四片竹叶、三支松针与数朵梅花并在同一条折技上（见图8-6）。又如将四季花卉组合在一起，构成所谓"一年景"，这些形式都对后世产生了深远的影响。此外，写生花卉也常作为配衬，出现在动物、器物、人物纹样中。

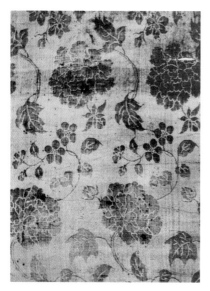

图8-2　折枝牡丹花罗

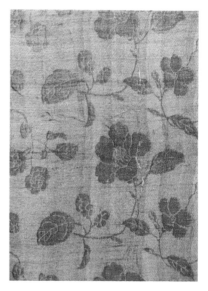

图8-3　折枝山茶花罗

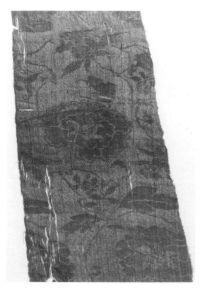

图8-4　绛色牡丹花罗

图8-5　黑色缠枝牡丹花纱

图8-6　德安周氏墓松竹梅纹绫纹样复原图

## 2.动物纹样

动物纹样中，地位最高的是龙凤纹。北宋郭若虚在《图画见闻志》中对龙的形象做了"三停九似"的描述。所谓三停，即"自首至膊、膊至腰、腰至尾"各有一停；所谓九似，即"角似鹿，头似驼，眼似鬼，项似蛇，腹似蜃，鳞似鱼，爪似鹰，掌似虎，耳似牛"。宋代对龙纹的使用有严格的规定，从舆服制度看，皇帝本人的冕服，除十二章外，还在领、袖和蔽膝上织饰"升龙"，其他服装不以龙纹为饰，从宋代皇后画像看，皇后礼服的领缘与袖边也饰有龙纹。在裱锦纹样中，有缂丝龙水、紫百花攒龙、龙凤、紫滴珠龙团等记载。宋代出土的丝绸织物上龙纹较少，目前仅有的实物是南京长干寺地宫遗址出土

的两件团龙纹印绘罗，其一是散点排列的泥金小团龙纹，其二是适合纹样的泥金大团龙纹，龙作三爪，严格地说应为蟒龙纹（见图8-7）。出土的辽代服饰中装饰龙纹的较多，有在衣袍上刺绣团龙纹样，如蹙金绣团龙袍（见图8-8），内蒙古庆州白塔也出土了一件团龙纹刺绣。综合来看，宋代龙纹在继承唐代龙纹的基础上，刻画更加细致，龙身披鳞，龙首髯、发、角齐全，形态矫健，其形式有团龙、云龙与百花行龙等，奠定了明清时期龙纹的造型基础。

　　凤是与龙并列的华夏神鸟。《山海经》云："有五采鸟三名：一曰皇鸟，一曰鸾鸟，一曰凤鸟。"凤鸟是吉祥的象征，许慎《说文解字》称凤"出于东方君子之国……见则天下大安宁"。《营造法式》上的建筑彩画有凤、凰和鸾的不同形象，其区别在于尾部的造型。"凤尾的翎羽饰有涡卷的卷花，凰尾无卷花，翎羽由多渐少，鸾尾亦无卷花，长长的翎羽随势飘摇，通常为

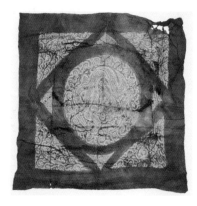

图8-7　印金团龙纹罗

图8-8　辽蹙金绣团龙

五条。"[1] 在染织图案中，三者之间没有明显的区别，可以称为凤或鸾，主要看所用的场合。在装裱用绫上，根据文献记载，一般称为"鸾"，实际上其尾部造型也有不同。用于服装上的，多称为"凤"，如美国克利夫兰艺术博物馆所藏辽代袍服上有刺绣团凤纹，作双凤对飞的造型（见图 8-9），另一件金代云凤纹织金锦，作滴珠团窠，一凤展翅上飞，翼下饰云纹。除团凤外，龙与凤、凤与花的组合也有发现。

　　宋代丝绸上的动物纹样，除龙凤外，还有很多唐代传承下来的神禽瑞兽。翟鸟是装饰后妃礼服的专用纹样，从文献看，其他还有云雁纹、云鹤纹、金雕纹、练鹊纹、狮子纹、天马纹、飞鱼纹、金鱼纹、孔雀纹等。传世缂丝装裱中有穿行在百花丛中的飞禽与瑞兽，出土的丝绸织物中也常见动物纹样，如湖南何家皂北宋墓出土了褐色狮子藤花绫、深褐色仙鹤藤花绫，中国丝绸博物馆藏有一片宋代蓝地鹿纹锦（见图 8-10），福州黄昇墓出土了双虎纹印花绢，在一件对襟上衣的领边上也发现了狮子滚绣球的形象。另外，昆虫类主题从宋代开始也渐渐多起来，特别是花卉与蝴蝶的组合，如浙江黄岩赵伯澐墓出土的缠枝菊花双蝶纹绫（见图 8-11），缠枝菊花与一正一侧两只蝴蝶配合，蝴蝶翩翩而飞，生动活泼，是明清时期蝶恋花纹样盛行的先声。

---

① 张晓霞：《中国古代染织纹样史》，北京大学出版社 2016 年版。

图8-9 辽团凤纹刺绣

图8-10 中国丝绸博物馆藏蓝地鹿纹锦

图8-11 赵伯澐墓出土的缠枝菊花双蝶纹绫

## 3. 器物纹样

宋代，宗教文化褪去了狂热与沉迷的色彩，而逐渐趋向平民化与世俗化，融入人们的日常生活。表现在装饰艺术上，就是各种宗教法器成为流行纹样。丝绸上有所谓"杂宝"纹样，是指源于宗教信仰与民间传说、带有一定含义的各种宝物。比如"七宝"装饰，唐代是指七种珍贵的装饰物，据《无量寿经》，七宝为金、银、琉璃、玻璃、珊瑚、玛瑙、砗磲七种，但后来亦将珊瑚、玛瑙等外形上能够区别的宝物用于图案，而金、银则以其俗形"金锭""银锭"或"元宝"的形象出现。南宋御藏书画的装裱锦中就有"七宝龙纹"。佛教的普及使得更多的宝物加入进来，事实上宋代丝绸中杂宝的数量众多，有磬、鼓板、珠、方胜、犀角、杯、书、祥云、灵芝、画卷、叶、锭、元宝等多种形象。在内蒙古辽代庆州白塔出土的联珠鹰猎纹刺绣上，作为配衬的杂宝有犀角、双钱、竹磬、法轮、珊瑚及一些无法辨识的纹样等。南宋时，越州庵院中的女尼所织的"尼罗""寺绫"，图案有万寿藤、七宝、火齐珠、双凤绶带等，也属于杂宝装饰，此外还有法轮、珊瑚、方胜、万字、犀角、金锭、铜钱、竹板、璎珞等，可见当时的杂宝纹样选材并不严格，是将宗教用品与世俗器物混在一起的。中国丝绸博物馆藏有一件杂宝纹绫（见图8-12、图8-13），由小折枝花与方胜、犀角、银锭、珊瑚等杂宝构成。璎珞也是常见题材，这是一种珠玉串成的带花结与流苏的饰品，《地藏菩萨本愿经》曰："何况见闻菩萨，以诸香华、衣服、饮食、宝贝、璎珞，布施供养，所获功德福

图8-12　中国丝绸博物馆藏杂宝纹绫

图8-13　杂宝纹绫纹样复原图

利，无量无边。"在江西德安周氏墓和福州黄昇墓出土的丝织品中均有璎珞纹样，常系于花枝上，或掩映于花叶丛中（见图8-14、图8-15）。杂宝纹样的另一个特点是通常排列成菱形的骨架，在菱形之中再填以主题纹样，或是折枝花卉，或是宝物类，这类实例在江西德安周氏墓和福州茶园山宋墓中发现甚多。《蜀锦谱》追记宋代成都锦院生产的蜀锦有"天下乐锦"，天下乐锦即灯笼锦，图案的主体是灯笼，寓意五谷丰登、天下安乐，也是一种器物纹样。

图8-14　花卉璎珞纹样　　　　图8-15　花卉璎珞纹样

## 4. 几何纹样

宋代丝绸织物上的几何纹样异彩纷呈，是前代所少见的。几何结构表现在地纹上，也表现在主题纹样的骨架上，使得宋代的装饰纹样与唐代相比，既有写生花卉的自然活泼，又有几何纹样的整齐严谨。伊斯兰装饰艺术以变化无穷的几何纹样著称，宋代几何纹样的繁荣是否与伊斯兰艺术有关，是一个值得探讨的课题。

宋代的建筑彩画上也出现大量几何纹样，与丝绸图案相映生辉。北宋李诫主编的《营造法式》将几何纹样通称为琐文："琐文有六品，一曰琐子，联珠锁、玛瑙锁、叠环之类同；二曰簟文，金铤文、银铤、方环之类同；三曰罗地龟文，六出龟文、交脚龟文之类同；四曰四出，六出之类同；五曰剑环，六曰曲水。"此外《营造法式》还记载了球路纹，有普通球路和簇六球路之分。再看这一时期对各种装裱锦纹的记载，有球路、龟背、龟纹、曲水、五色簟文、方胜（也是几何纹）、方棋等名称，均为几何纹样，其中有不少与《营造法式》中的彩画纹样一致或类同。出土的宋代及辽、金织物中，几何纹样很多，其中典型的有如下几种。

琐纹：常用的几何纹样之一，是一种遍地相连的Y形联环纹，在唐代敦煌壁画中已经出现，宋以后应用于丝绸纹样；苏州虎丘云岩寺塔出土了三种几何纹样的绫，其中就有琐纹（见图8-16）。

簟纹：又名席纹，以短直线纵横交织构成。周密《齐东野语》记装裱用料有"青绿簟文锦"；陶宗仪《南村辍耕录》有"青

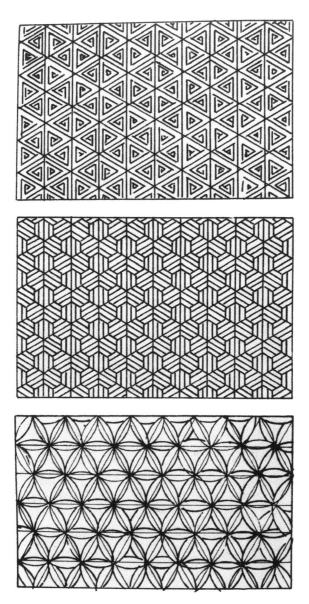

图8-16　虎丘云岩寺塔出土的几何纹绫纹样复原图

丝簟文"，称其"俗呼阁婆，又曰蛇皮"；明代书画装裱中也能见到这种纹样（见图 8-17）。如果斜线相交，则构成金铤、银铤纹。

龟纹：指六角形的龟背形，北朝至唐代已有应用，至宋代达到极盛，常以龟背为骨架在其中填以朵花，陶宗仪在《南村辍耕录》中提到过"紫龟纹"锦裱。与龟纹类似的是八角形几何纹，与圆形、方形组合成骨架，填以朵花等，可能就是文献中所谓的八花晕。

方胜：两个菱形套叠的一种纹样，传说上古女神西王母头上所戴即为方胜。

球路：一种圆形相交形成的纹样，有四出、六出之分。四出即四圆相交，构成的纹样应用极广，也称"钱纹"；六出是六圆相交，中间填以六瓣朵花，类似雪花，费著《蜀锦谱》中有雪花球路锦，可能就是这种纹样。圆与圆相切而不相交，形成的接触点及空隙处填以小圆形纹样，也是一种球路纹。如新疆阿拉尔出土的灵鹫球路纹锦。

曲水：按陶宗仪《南村辍耕录》所说，俗称"流水落花"，但实物和图像中没有找到后世那种水波纹上放置花卉的图案，宋代的曲水纹其实是用短直线构成卐字、工字、丁字、王字、回纹等，四方连续铺展开来，给人以永无尽头的感觉，后来则带上了福寿绵延的吉祥寓意，如金坛周瑀墓出土的矩纹纱（见图 8-18）。各种菱形的组合更是常见的几何纹样，如南京长干寺塔地宫出土的方格纹绫等。

记录几何纹样最丰富的是永乐宫元代壁画《朝元图》。在

图8-17 明代蛇皮锦（青丝簟文）

图8-18 矩纹纱

三清殿墙壁上绘有众多仙家人物，那潇洒的线条构成了天衣的满壁风动，仔细看去，衣服的领口、袖边、衣带等各种织物上都有精彩的纹样，有龟背纹、金链纹、银链纹、球路纹等等。除永乐宫壁画外，在宋代绘画、辽金墓室壁画上也能发现这些几何纹样。如宋代画家苏汉臣《冬日婴戏图》（见图8-19）中儿童所穿的对襟衫上就装饰着球路与龟背瑞花纹（见图8-20），内蒙古阿鲁科尔沁宝山二号墓壁画《寄锦图》《颂经图》中的女子服饰上，也装饰着龟背纹、回纹和球路纹（见图8-21）。

图8-19  《冬日婴戏图》（局部）          图8-20  《冬日婴戏图》中的纹样细节

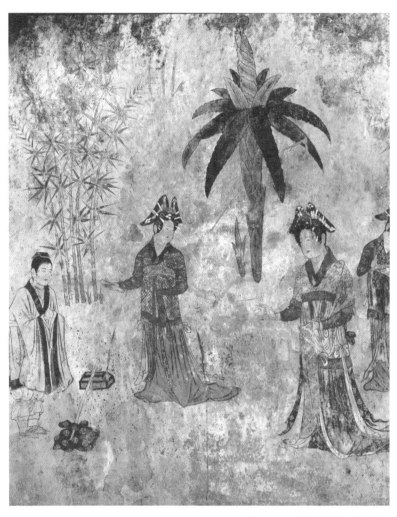

图8-21　《寄锦图》（局部）

# 宋代丝绸纹样撷英

## 1.百花禽兽

百花动物前面已提及，多体现在缂丝上，主要用于书画装裱。动物有龙、凤和各种飞禽走兽，穿行于繁花丛中，给人以遍地密花、目不暇接之感。文献方面，周密《齐东野语》中提到过以"紫百花龙锦"为包首，陶宗仪《南村辍耕录》中记录了缂丝作百花撵龙、紫百花龙等包首材料，《蜀锦谱》中还提到了穿花凤锦、百花孔雀锦等，都是同一类型。前述传世的书画装裱中见到的缂丝百花撵龙、紫鸾鹊、紫天鹿等，都是在满地密花上穿插动物的纹样，如原为唐《孙过庭书〈千字文〉》卷包首的缂丝紫鸾鹊屏（见图8-22）。虽然动物主题不同，但装饰风格、用途与艺术来源都有极相似之处。宋代还有所谓"百花纹样"，有缂丝也有织锦，宋末元初的赵孟𫖯居浙江湖州，他在写给儿子的一封信中提到"儿来，藕褐、糖褐百花剋丝各买十匹。如无钞，可问林姨夫借钞"（见图7-9），即他需要两种底色的百花缂丝各十匹，一种藕褐色，一种糖褐色，上织满地百花。以其书画家的身份，可知是用于装裱。元代还有一种装

图8-22　缂丝紫鸾鹊屏　　　　图8-23　元代紫汤荷花靴套

裱缂丝，名为"紫汤荷花"，是在紫色地上织出满地密花，可能与百花纹样也有一定联系（见图8-23）。

## 2. 婴戏纹

婴戏纹，即表现儿童各种可爱行为的纹样，文献中常常称为"戏童""童子""耍娃娃"等。婴戏纹可能出现在唐代，如中国丝绸博物馆就藏有一件唐莲花童子葡萄纹织锦，但大量用于工艺装饰领域则在宋代，或者说，宋代婴戏题材获得了社

会的喜爱而广泛流行。宋代婴戏题材的绘画作品层出不穷，对于孩童形貌和行为的刻画更是细致入微。《宣和画谱》记载："盖婴儿形貌态度自是一家，要于大小岁数间，定其面目髫稚。"刘宗道、苏汉臣等都是当时擅长婴戏题材的著名画师，其作品传到今天。宋代婴戏纹流行的缘由，一种说法是与佛教净土信仰中的"化生童子"有关。《唐岁时纪事》中说："七夕，俗以蜡作婴儿形，浮水中以为戏，为妇人宜子之祥，谓之'化生'。本出西域，谓之'摩喉罗'。"其用途一是七夕乞巧，二是祈生男孩。"摩喉罗"在宋代也同样流行，孟元老《东京梦华录》及吴自牧《梦粱录》里都有宋代市井中儿童在七夕手持莲叶效"摩喉罗"状的记载，社会上还流行"摩喉罗""化生"形象的玩具，因此，婴戏纹样的流行，首先与宋代佛教的世俗化与大众化倾向有着十分密切的关系。还有一种说法是婴戏纹样的流行与人们盼望多生男孩、期待子孙繁衍的心愿有关。工匠们将小儿嬉戏的形象融入瓷枕、瓷盘、银器和织绣，仅以寥寥数笔就将其憨态可掬的模样描画出来。出土或传世丝绸织物上也有婴戏纹样。如衡阳何家皂北宋墓出土的金黄色牡丹莲花童子纹绫残片，在串枝表现的花朵和果实中，有童子以坐姿形态手攀花枝（见图 8-24）。辽耶律羽之墓中也出土了一件方胜纹奔兔婴戏牡丹纹绫，图案中的婴童上衣下裤，围系肚兜，左右两手各攀一枝牡丹（见图 6-10）。另外，美国大都会艺术博物馆藏有一件公元 10 世纪的彩绘石榴婴童纹罗（见图 8-25）。从中可以发现，丝绸上的婴戏图大多与植物一起配置，多为莲花、石榴、牡丹等，与连生贵子、多子多孙、富贵绵延等吉祥寓意有关。

图8-24    金黄色牡丹莲花童子纹绫残片

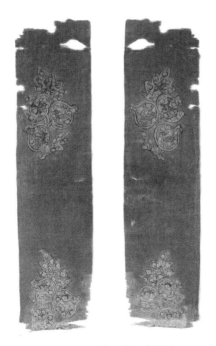

图8-25    彩绘石榴婴童纹罗

### 3.灯笼纹（天下乐）

宋代首先出现了灯笼锦，也叫天下乐锦。其纹样以灯笼为主体，饰以蜜蜂、流苏图案。流苏乃谷穗的变形，代表五谷，而蜜蜂的"蜂"、灯笼的"灯"则分别谐音"丰""登"，联成"五谷丰登"的吉祥寓意，普天同庆，可以说是最早的寓意纹样之一。四川成都上供锦院制织天下乐锦，诸臣的祭服的锦绶以及端午等节令赐发的较高等级的时服，也会用到天下乐锦，说明这是一种高档蜀锦。北宋皇祐三年（1051），御史唐介揭露大臣文彦博，说他送了灯笼锦给仁宗的张贵妃，所以才获得了升迁的机会。梅尧臣的《碧云骤》记载，上元节这天，张贵妃还特意穿着灯笼锦做的衣裳去见仁宗，并说此锦是益州知州文彦博特意织就来献给皇帝的。《齐东野语》记载，南宋时，德寿宫想用蜀地的灯笼锦做装饰，孝宗下诏求购居然也买不到。后孝宗向太上皇高宗解释这事，高宗却说已经有了，是从汪应辰家里拿来的。汪应辰是孝宗朝名臣，《宋史》有传，曾做过四川制置使、成都府知府。从这些记载来看，以灯笼为主题的天下乐锦，是蜀锦中的极品，不但市场上找不到，连皇宫里不一定能用上，可见其珍稀。灯笼纹对后世影响较大，明清时期，灯笼纹经常出现在锦绫等丝织品上（见图8-26），为了表达"天下乐"的寓意，有时在灯笼两旁还织出"国泰民安""天下安乐"等字样。

图8-26　北京故宫博物院藏灯笼锦

### 4.樗蒲纹

　　樗蒲纹是宋代开始流行的一种染织纹样。所谓"樗蒲"，是一种古老的博戏或占卜工具，流行于汉唐，宋以后式微。但丝绸上的樗蒲纹却在宋代出现，其造型为中间粗、两头细的椭圆形。宋代文献中多有樗蒲纹的记载，如程大昌《演繁露》，"今世蜀地织绫，其纹有两尾尖削而腹宽广者，既不似花，亦非禽兽，遂乃名樗蒲"，明确了其造型特点。浙江剡县的樗蒲绫最有名，《嘉泰会稽志》卷十八："绫今出于剡县，昔所谓十样花纹者，今不尽见，惟樗蒲绫最盛。樗蒲绫者，以状如樗蒲子得名，吴兴、

遂宁皆有之。"遂州也出产四种樗蒲纹样的锦和绫，用于书画装裱。周密《齐东野语》载"僧梵隆杂画横轴（陈子常承受），樗蒲锦褾"，即以樗蒲锦做包首；《南村辍耕录》载"樗蒲绫作引首及托里"。宋代出土丝织品中暂未见樗蒲绫，但绘画作品中有，如刘松年《宫女图》中，站在条案后面的持扇宫女身上穿的袍，上面的图案呈两头小中间粗的椭圆形，应为文献中的樗蒲纹（见图8-27）。

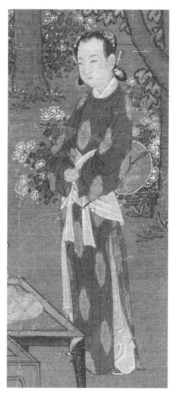

图8-27  《宫女图》中的樗蒲纹袍

## 5. 一年景

南宋诗人陆游的《老学庵笔记》中有一则关于宋代社会节序风俗的记载："靖康初（1126）京师织帛及妇人首饰衣服，皆备四时。如节物则春幡、灯球、竞渡、艾虎、云月之类，花则桃、杏、荷花、菊花、梅花，皆并为一景，谓之'一年景'。而靖康纪元果止一年，盖服妖也。"此逸闻中的服饰纹样"一年景"，是由代表春、夏、秋、冬的四季花卉组合而成。虽然在北宋末的流行成为靖康之难的不祥预兆，寓意仅剩"一年光景"，但这种纹样影响深远，到明清时期寓意转为吉祥，多以牡丹、莲花、菊花和梅花分别代表春、夏、秋、冬，寓意"四季平安"。在福州黄昇墓、江苏金坛周瑀墓、德安周氏墓等几处南宋墓葬出土的丝织品中，多见将各种写生花组合，包含了一年四季的花卉。如黄昇墓出土的一条被子，被身由三幅料子拼缝而成，其中右边半幅为深褐色牡丹芙蓉荷梅绮（见图8-28）。作为一

图8-28　牡丹芙蓉荷梅绮纹样复原图

种流行的装饰纹样，"一年景"不仅出现在服饰上，在戗金漆器等其他工艺图案上也有发现。

## 6. 八答晕

八答晕是一种复杂的几何纹样，明清时非常流行，今天则为苏州宋锦常见纹样之一。然追溯其源头，也是从宋代开始出现的。费著《蜀锦谱》记载成都锦院的织锦名色，在上贡锦的花样中有"八答晕锦"，在官告锦的花样中有"八答晕锦"和"六答晕锦"，在臣僚袄子锦的花样中也有"八答晕锦"。陶宗仪《南村辍耕录》中提到书画包首锦，有"八花晕锦"，推测应该是同一类。

明代大量出现"八达晕锦"，主要用于书画装裱，其基本构图可以理解为，将一个方斗（正方）形按中直线和斜线切割为八个相同的块面，在四条线的交叉处填置大的圆花，在两条线的交叉处填置小圆花，在八个块面内再填以朵花或几何纹。如以相反的角度去理解，则是八个块面纹样拼合成一个大的纹样。宋代的八答晕的"答"，有时也写作"荅"，明代转化为"达"，加上了四通八达"路路通"的吉祥寓意。但"答"的真正意思应该是"搭"，即"块面"，元代有所谓的"搭子"纹样，八答就是八块纹样的拼合。《营造法式》中的藻井图案中，有斗八、斗十二等名称，斗即斗合，斗八即将八块纹样拼合成一个完整的藻井纹样，丝绸中的"八答晕"应该与此类似。如在八答晕锦纹上再加上龙、凤、团花等主题纹样，则成为"锦

上添花"的图式,一般称为"天华锦"。如故宫博物院藏《李空同行书诗卷》裱首盘绦天华纹锦(见图 8-29)。八答晕充分发挥了各种充填的艺术,在整齐的几何美感上达到华丽的极致,是宋代复杂几何纹样的代表。宋代蜀锦最早开始使用这种八答晕纹样,用于装裱,也曾用于服饰,而装裱八答晕纹样一直流传下来,成为今天传统书画装裱锦——宋锦的重要纹样。

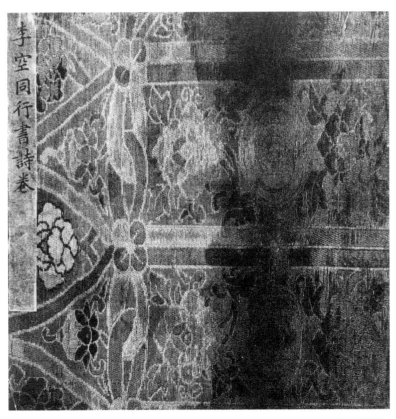

图8-29　盘绦天华纹锦

## 7.重莲纹

重莲纹，指两朵莲花以旋转对称或上下对称的方式构成一朵团花，作为纹样单元，或做散点排列，或装饰在服装的前胸、后背、双肩等特定部位。《南村辍耕录》提到南宋内府书画的装裱材料中有"重莲纹绫"，在考古实物方面，新疆阿拉尔也出土过重莲纹锦（见图8-30）。在这块珍贵的织锦上，两朵莲花以旋转对称的方式组合成一个团花，花头一上一下，花枝却一左一右，若即若离，婀娜生姿。这种旋转对称的构图，明代称为"喜相逢"，团窠内可以是动物也可以是植物。动物如两条龙或两只凤（鸾），或一龙一凤，或两只蝴蝶、两只飞蛾，

图8-30　重莲纹锦

或对称相依，或旋转相对，都有一种欢快或愉悦的情感在里面。宋代虽然没有喜相逢这个说法，但这种构图极为流行。朱胜非《秀水闲居录》记载："绍圣间，宫掖造禁缬，有匠者姓孟，献新样两大蝴蝶相对，缭以结带，曰孟家蝉。民间竞服之，未几后废。"两大蝴蝶或飞蛾相对的图式在银饰、瓷器等领域多见，在服饰上则多是植物主题。在宋代人物画中，也有不少重莲纹的服装样式。最著名的当为晚唐周昉的《簪花仕女图》，图中位于左侧的宫中贵妇体态丰腴，身着低胸长裙，外罩薄透纱衫，长裙上的纹样，正是两朵饱满的莲花旋转对称构成的重莲纹（见图 8-31、图 8-32）。由于这个纹样与新疆阿拉尔出土的重莲纹锦图式接近，加上画中其他元素，有学者推测这幅画是宋代根据前朝流传下来的粉本添加景物和图案重新绘制的。除此以外，一些宋代人物画上的人物服饰上，也可见重莲纹。如藏于日本知恩院的宋代《阿弥陀净土图》中释迦牟尼佛身上的袈裟、日本神奈川县历史博物馆的宋代《十王像》之"五官王"坐具的椅披上都装饰着重莲纹。文献记载、图像遗存以及出土文物的三重印证，说明重莲纹是宋代十分流行的丝绸纹样，无论是在服饰上还是在书画装裱材料上都有广泛应用。

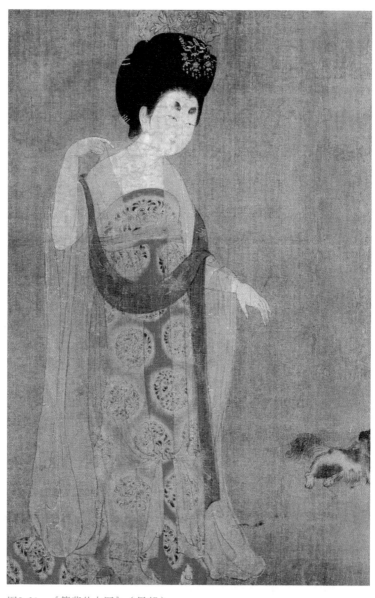

图8-31　《簪花仕女图》（局部）

图8-32    《簪花仕女图》中的重莲纹纹样复原图

## 8. 生色领

生色领是宋代女性服饰的特征之一，指装饰在一种对襟衣衫——背子上的两条长条形花边。沈从文先生在《中国古代服饰研究》中说："宋代外衣衫子对襟，有两长条花边由领而下，近年宋墓常有大量实物出土，也有织成画成的，宋人凡提'领抹'，必兼画绣而言。"生色一般指写生花卉，"生色领"即以生色花为主装饰的对襟直领，始于领围后中，经两侧，而后沿胸前直下至衣摆，宋人称为"领抹"。宋代图像中，有不少女性穿着这种带领抹的背子，如《瑶台步月图》中的女子（见图8-33）。

贵族与平民皆可服用生色领背子，但因其工艺的精细繁杂，没有一定地位的女性很难拥有。《宋史·舆服志》载："其常服，后妃：大袖生色领，长裙，霞帔，玉坠子。背子、生色领皆用绛罗，盖与臣下不异。"元代马端临《文献通考》所记更为详细："孝宗乾道中，中宫常服，有司进真红大袖，红罗，生色为领，红罗长裙，红霞帔，药玉为坠，背子用红罗，衫子用黄红纱，裆袴以白纱，裙以明黄，短衫以粉红纱为之。"可见是后妃和命妇们的常服。这种服装在福州黄昇墓中出土不少，如浅褐色

图8-33　《瑶台步月图》

罗广袖袍、紫灰色绉纱窄袖袍（见图8-34）等等，均为对襟直领，领边的纹饰中可见写生花卉，多种花卉穿插自然，如芙蓉、芍药、梅花等，花叶婉转，有时花小叶大，有时花大叶小，空隙处有蜂飞蝶舞，童子嬉戏。其工艺有印花彩绘、印金填彩、刺绣彩绘、刺绣等多种，设色鲜艳，风格细腻，富有自然生气，在前文中已多有叙述。因墓主人是青春少妇，黄昇墓出土的生色领对襟衫最多，其他如茶园山南宋墓、江西德安周氏墓等，都有类似衣物出土。

图8-34　黄昇墓出土的紫灰色绉纱窄袖袍

宋代由于商品经济发达和手工艺的专业化，生色领是可以单独售卖的。孟元老《东京梦华录》卷三"相国寺内万姓交易"条记载寺中师姑售卖领抹、绣作、珠翠之类饰物，"诸色杂卖"条中记宅舍宫院门前每日博卖冠梳、领抹、头面、衣着等杂货。吴自牧《梦粱录》卷十三"团行"条记临安官巷花市中"销金衣裙、描画领抹，极其工巧，前所罕有"。有售卖就有专门制作，《梦粱录》卷十三"铺席"条记有马、宋两家领抹销金铺。由于生色领可在街市中购买，加工缝缀于衣边用作装饰，因此是宋代妇女的常服。这种服装对明代的妇女服饰也产生了一定影响。

第九篇

# 华美若英

## 宋代缂丝画与画绣

缂丝与刺绣，本身是织物的两种装饰手段，因其工艺的运用较为自由，可以在织物上随心所俗地添加纹样与色彩。在宋代之前，缂丝与刺绣主要用于服饰品，间或也用于宗教装饰。宋代因社会需求的变迁和绘画艺术的发展，将缂丝与刺绣技艺与绘画艺术结合起来，出现了缂丝画与画绣，为我国缂丝与刺绣的发展开辟了一个新的方向。在历代收藏家看来，宋代缂丝画与画绣都达到了后世难以企及的高度，如宋瓷一样，不仅体现在数量的增加上，更体现在宋缂或宋绣极佳的质量与极高的艺术水平上。

# 宋代缂丝画

## 1. 缂丝画的兴起

据《宣和画谱》载，北宋宫廷收藏了30位画家的花鸟作品，记录了2786件花鸟画，其中所画各种花木杂卉数量众多。宋徽宗赵佶在绘画上重视写生，讲究法度，观察事物细致入微，使刻画精细、风格写实的工笔花鸟画兴起。宋代的院体花鸟画有一个典型的面貌，即工笔设色一类讲究赋色之功、笔法之道、造型之细，在风格上又以淡雅清逸、厚重微妙为追求，整体画面上墨色增多，消除了夸张艳丽的对比。

北宋至南宋初，缂丝技法由北方而至定州，再由定州而至内地，逐渐为内地所接受。但中原及南方地区仍习惯于丝绸提花，缂丝的方法过于精细，用于衣料成本太高。但另一方面，缂丝恰好迎合了宋朝皇帝与文人对书画的喜好。

缂丝为什么在宋代用于摹织艺术作品？一是宋代较流行小幅作品，特别是写生花鸟画，本身画幅偏小，便于用织绣艺术表现，更能体现细腻纤巧的精丽之风。特别是折枝花鸟构图，画面上一两枝花卉配合禽鸟蝴蝶的画面，生动而细腻，如用缂

丝或刺绣表现较为恰当。二是宋代花鸟画注重写实，刻画细致
入微，追求细节的生动与写实，丝线的光泽更能体现动物或植
物的肌理效果，传达出精致独特的艺术意蕴。因此，缂丝与刺
绣这门精巧的丝绸技术在宋代找到了与绘画结合的契机。

宋代缂丝画开后世之先河，一直到今天，中国缂丝艺术还
是以绘画作品为主。虽然历代都有名作，但后世对宋缂的评价
是最高的。明代高濂《遵生八笺》称："宋人刻丝山水、人物、
花鸟，每痕剜断，所以生意浑成，不为机经掣制。"缂丝作品"承
空视之，如雕镂之象"，且"以天然活泼为法"，故"宋刻花
鸟山水，亦如宋绣，有极工巧者"。曹昭《格古要论》载："宋
时旧织者，白地或青地子，织诗词山水或古事人物、花木鸟兽，
其配色如传彩，又谓之刻色，作此物甚难得。"明代画家董其
昌对宋缂与宋绣也极尽赞誉之词。宋代缂绣书画，几乎成为后
世难以逾越的一座高峰。

## 2. 宋代缂丝艺人及其作品

宋代出现了一批缂丝高手，如朱克柔、沈子蕃等，他们以
绘画作品为蓝本进行摹缂，达到惟妙惟肖的程度。

朱克柔，云间（今上海松江）人，南宋著名缂丝艺人，她
所创造的长短戗技法又被称为"朱缂"，其作品在当时就受到
上层社会的珍视。后世收藏家对朱克柔的评价极高，清代安仪
周《墨缘汇观》："朱克柔，以女红行世……此尺幅，古澹清雅……
至其运丝如运笔，是绝技，非今人所得梦见也，宜宝之。"明

代画家文从简（文徵明的曾孙）曾赞她的缂丝艺术"人物、树石、花鸟，精巧疑鬼工"。朱启钤《丝绣笔记》亦称其"精巧疑鬼工，品价高一时"。朱克柔的作品现存7件，分别收藏于台北"故宫博物院"、辽宁省博物馆和上海博物馆。代表作品有缂丝《莲塘乳鸭图》、缂丝《牡丹图册页》和缂丝《山茶蛱蝶图》等。

沈子蕃，宋代吴郡（今江苏苏州）人，其作品常以书画作品为粉本，设色高雅古朴，大多表现萧瑟的秋冬和寂静的山水，如缂丝《青碧山水图》等，也有花鸟画题材，如缂丝《榴花双鸟立轴》，朱启钤在《丝绣笔记》中评论："好古堂家藏书画，记宋刻丝榴花双鸟，花叶浓淡，俨若渲染而成，树皮细皴，羽毛飞动，真奇制也。"以兼工带写的形式构图，布局精妙，用色和谐，还有凤尾戗色法的运用，极具宋代花鸟画中宁静致远的写实风格。

吴煦也是一位留下姓名的宋代缂丝艺人。南宋缂丝《蟠桃花卉图轴》，线条柔美，色彩优雅，使用多种技法精工织造，堪称南宋时期祝寿题材中的代表作。《石渠宝笈》卷九载："花卉蟠桃一轴，宋本，五色织，款识'吴煦'二字，下织'吴煦'印一。"

宋代缂丝艺人当有不少，但留下姓名的缂丝名家仅这几位。保存到今天的宋代缂丝作品不多，均极精致，加上丝线特有的珍珠般的光泽，其价值甚至超过绘画真迹。现取其中特别有名的介绍如下。

（1）朱克柔作品

缂丝《莲塘乳鸭图》（见图9-1）：作品表现春夏之交的池

塘景色，岸边有湖石，池中有荷花、荷叶、莲蓬，水禽游弋水面，更有几只乳鸭嬉戏其中，一鸟从右上角飞来，加上蜻蜓、杂花与游鱼的点缀，画面动静结合、清新自然，是著名的宋代缂丝杰作。湖石上刻有朱书"江东朱刚制莲塘乳鸭图"隶书两行，下缂"克柔"名章一方。缂法有勾缂、刻鳞、合花戗、掺和戗等。现藏上海博物馆。

缂丝《牡丹图册页》（见图9-2）：蓝色的背景上缂织一朵盛开的牡丹，线条流畅，配色清雅，晕色自然，左下角缂有"朱克柔印"。叶茎、朱印用子母经缂织，牡丹花、叶主要用长短戗缂织，深浅丝线长短参差互用，而渐晕其色，极具艺术美感。此作品曾为清宫收藏，对钤"乾隆御览之宝""石渠宝笈""石渠定鉴""宝笈重编"四玺，现藏辽宁省博物馆[1]。

缂丝《山茶蛱蝶图》（见图9-3）：画面上一枝山茶花，两朵盛开，一朵半开，一朵含苞待放，两朵花蕾初结，左上方一只蝴蝶飞来，为画面增添了动感。缂法有子母经、长短戗、掺和戗等，特别是用合花线表现出自然和色效果，表达了高超的缂织技巧，完美地再现了原作的艺术水准。左下角缂有"朱克柔印"朱章。该作品入清宫后，著录于《石渠宝笈重编》，近代入《存素堂丝绣录》[2]。现藏辽宁省博物馆。

---

[1]　辽宁省博物馆：《华彩若英：中国古代缂丝刺绣精品集》，辽宁人民出版社2009年版，第57页。

[2]　辽宁省博物馆：《华彩若英：中国古代缂丝刺绣精品集》，辽宁人民出版社2009年版，第53页。

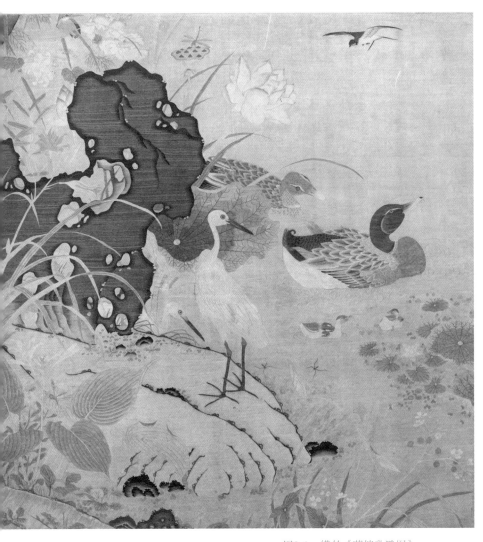

图9-1　缂丝《莲塘乳鸭图》

图9-2　缂丝《牡丹图册页》

图9-3　缂丝《山茶蛱蝶图》

（2）沈子蕃作品

缂丝《青碧山水图》（见图9-4）：此作品以宋人院体工笔山水画为稿本摹缂，画面中远方群峰耸峙，烟云缥缈，丛林隐现；近岸古树扁舟，一老者卧饮舟中，怡然自得。作品运用了平缂、长短缂和子母经等缂丝技法，设色以蓝、绿两色为主，局部淡彩渲染，不但表达了青碧山水原作的神韵，而且更具肌理质感之美，显示了沈子蕃在绘画和缂丝艺术上的高超水平。画面左边缂织"子蕃制"款和"沈孳"朱章，并有不同时代藏家钤印[1]。现藏故宫博物院。

缂丝《梅花寒鹊图轴》（见图9-5）：此幅作品的画面上，梅树苍劲，花枝挺秀，双鹊栖于树干上，一鹊缩脖收身，一鹊回首，点出"寒"意。而梅花怒放，竹叶随风，又表达了"春"的生机。作品运用了十余种色丝，以及木梳缂、长短缂、平缂、单子母缂、搭梭等多种缂织技法，在梅花树干及鸟的背部还采用了包头缂，使色彩深浅得以自然过渡。画面左下方有"子蕃制"款及"沈氏"方章，玉池为乾隆御题"乐意生香"四字。钤"乾隆宸翰""乾隆御鉴之宝"等玺印[2]。现藏故宫博物院。

（3）吴煦作品

缂丝《蟠桃花卉图轴》（见图9-6）：画面上是玲珑的湖石、丰硕的蟠桃与盛开的桃花，湖石下有一株灵芝，山坡间有溪水

---

① 黄能馥、陈娟娟：《中国丝绸科技艺术七千年——历代织绣珍品研究》，中国纺织出版社2002年版，第179页。

② 黄能馥、陈娟娟：《中国丝绸科技艺术七千年——历代织绣珍品研究》，中国纺织出版社2002年版，第181页。

图9-4　缂丝《青碧山水图》

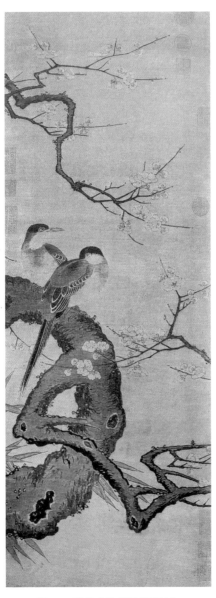

图9-5　缂丝《梅花寒鹊图轴》

流过，构成一幅祝寿图。此作品采用多种技法缂织，花叶和树干用双线勾勒出轮廓，玲珑湖石用燕尾戗表现层次，并使用合花戗增加写实意味。灵芝、桃实、小草局部稍加补笔。线条柔美，色彩优雅，是表现祝寿题材的缂丝精品。从文献著录或实物分析，可能为南宋缂丝艺术家吴煦的作品。此作品清初为耿昭忠父子收藏，有"耿氏收藏"印记，后归清宫，道光年间为李奇云所得，自题签为"仙龄长寿图"，近代归存素堂收藏①。现藏辽宁省博物馆。

（4）未署名作品

缂丝《赵佶木槿花卉图》（见图9-7）：采用的是宋徽宋的画稿，画面上为一折枝木槿花，右上方织御书"葫芦印"，有"天下一人"画押。宋徽宗的写生花鸟画，构图精巧，生动逼真，风格典雅端庄。画面原色为地，花纹部分有深黄、淡黄、褐色以及蓝色。总体以黄绿色为主调，按花叶生长的方向，退晕缂织，花瓣与绿叶用合花线织出色阶的变化。②现藏辽宁省博物馆。

缂丝《赵佶花鸟册页》（见图9-8）：以宋徽宗的画稿为底本，画面缂丝一株盛开的碧桃花，麻雀落在枝头，蝴蝶绕着花朵蹁跹，缂织朱色葫芦印"御书"，上押"天下一人"。画面上方有墨书题诗一首："雀踏花枝出纨素，曾闻人说刻丝难。要知应是宣和物，莫作寻常黹绣看。"上盖朱文"踏巢""槐

---

① 辽宁省博物馆：《华彩若英：中国古代缂丝刺绣精品集》，辽宁人民出版社2009年版，第62页。

② 辽宁省博物馆：《华彩若英：中国古代缂丝刺绣精品集》，辽宁人民出版社2009年版，第44页。

图9-6　缂丝《蟠桃花卉图轴》

图9-7　缂丝《赵佶木槿花卉图》

图9-8　缂丝《赵佶花鸟册页》

荫满屋"方印。此画是宋代"院体画"的典型风格，画面虽小，但运用多种缂法，缂工精致，风格典雅①。还有一幅赵佶的缂丝《折枝麻雀图》，现藏故宫博物院，画面内容与风格类似。

南宋缂丝《蟠桃春燕图轴》（见图9-9）：画面上是一树粗壮的桃枝，结着丰硕的蟠桃，桃叶随风飞舞。四只燕子嬉戏其间，其中两只呢喃枝上，两只贴地斜飞，一派晚春时节生机盎然的景象。从题材看，也以祝寿为主。画风遒劲洒脱，细部则显露出缂织者细腻的手法。桃干的凹凸纹理、桃皮上的斑驳色彩、桃叶的正反卷曲等，都具有自然生动的效果。此作品原藏于清宫，有"乾隆御览之宝""乾隆鉴赏""三希堂精鉴玺"等多方之印，《石渠宝笈初编》著录②。民国时归朱启钤藏，现藏辽宁省博物馆。

宋缂丝《仙山楼阁图》（见图9-10）：浅褐色底，仿青绿山水，前景山峦重叠，穿插各种奇花异树，猴子在采摘树上的果实，彩鸟流连其间。一座华丽壮美的双层楼阁耸立在仙山中间，底层有4位仙人伫立，上层有6位仙人凭栏。天空中布满彩云，白鹤起舞，凤鸾飞翔，仙气缥缈，营造出一个绝美的仙境。画面构图对称，织纹紧密，综合运用了各种缂丝技法，虽然画面内容繁复，但缂织精细工致，较完美地表现了建筑、人物、山水、

---

① 辽宁省博物馆：《华彩若英：中国古代缂丝刺绣精品集》，辽宁人民出版社2009年版，第48页。

② 辽宁省博物馆：《华彩若英：中国古代缂丝刺绣精品集》，辽宁人民出版社2009年版，第66页。

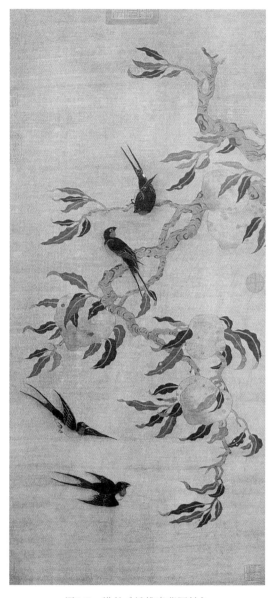

图9-9　缂丝《蟠桃春燕图轴》

图9-10　缂丝《仙山楼阁图》

花树及飞禽动物的形象[1]。现藏台北"故宫博物院"，为《缕绘集锦》册第七幅。

---

[1]　童文娥：《缂织风华：宋代缂丝花鸟展图录》，台北"故宫博物院"2009年版，第89页。

# 宋代画绣

宋代刺绣也成为崇尚书画之风的一种呈现形式，除部分用于服饰外，另一部分则向纯欣赏品方向发展，以针线为笔墨，竭力模仿名家书画，开后世顾绣、苏绣等画绣之先河。这类绣作用针细密精巧，刻形传神入境，精品甚多，堪称代表的有《瑶台跨鹤图》《海棠双鸟图》及《梅竹鹦鹉图》等，由于数量少，亦极为珍贵。宋代刺绣针法非常多，有滚针、旋针、戗针、反戗、套针、网绣、钉绣、铺针、补绒、打籽、扎针、锁边、盘金、钉针等。丰富、娴熟的针法使宋代绣工进入潇洒自如的境界，绣画如绘画。此类作品目前主要保存在辽宁省博物馆和台北"故宫博物院"。现介绍几幅重要作品。

刺绣《梅竹鹦鹉图》（见图 9-11）：这幅绣品以工笔花鸟画为稿本。画面上梅枝横斜，竹叶掩映，一只红嘴鹦鹉立于枝头，转首下探，透出早春气息。鹦鹉色彩绚丽，以深浅不同的蓝、绿、黄、白等劈丝细线，以长短针和套针为主，依照鸟羽的生长方向，层层叠叠绣出羽毛的质感，效果逼真，姿态生动。竹叶、花瓣用两三种色线套针绣，鸟爪、枝干用长短针和扎针，花蕊用打

图9-11 刺绣《梅竹鹦鹉图》

籽绣。① 纹理清晰，色彩过渡自然，是杰出的宋代画绣精品。现藏辽宁省博物馆。

刺绣《瑶台跨鹤图》（见图9-12）：画面上楼阁高耸，有

---

① 辽宁省博物馆：《华彩若英：中国古代缂丝刺绣精品集》，辽宁人民出版社2009年版，第158页。

两人持幢迎立，周围环绕奇山、流云和松柏，左上方西王母凌空跨鹤，身披云肩彩带，正徐徐而来。作品使用劈丝细线、双股粗捻线、片金线、捻金线等绣线，针法极为丰富，并局部采用补笔。人物虽高寸许，而眉目衣纹清晰，楼阁亭台中的台基、勾栏华板、地铺、屋顶的瓦楞、窗棂、卷帘等，分别在铺针地上再行施绣，并钉针固定，细节一丝不苟[1]。宋代崇尚道教，相

图9-12　刺绣《瑶台跨鹤图》

---

[1]　辽宁省博物馆：《华彩若英：中国古代缂丝刺绣精品集》，辽宁人民出版社2009年版，第152页。

关题材的绘画作品流行。现藏辽宁省博物馆。

刺绣《海棠双鸟图》（见图9-13）：画面上绣海棠一枝，若干朵海棠盛开，花叶相映。一鸟伫立枝头，一鸟俯冲而下，呼应成趣。用色柔和，绣工精致。花瓣用白、浅黄、深黄层层

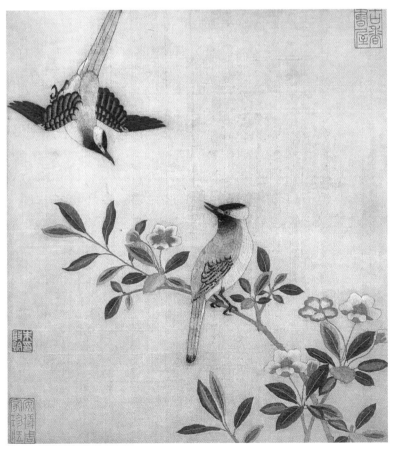

图9-13　刺绣《海棠双鸟图》

退晕，叶片的正反老嫩也采用不同的色彩过渡，鸟的羽毛用黑、灰、白三种色彩绣出浓淡层次，鸟爪用灰黑色绣出纹理。整幅作品针法并不复杂，但画面干净，层次丰富，具有绘画般的效果。此作品原为安岐收藏，后入清宫，汇入《宋刻丝绣线合璧册》，后归朱启钤[①]，现藏辽宁省博物馆。

　　刺绣《秋葵蛱蝶图》（见图9-14）：此绣品为扇形册页，素色纱地[②]，一枝秋葵斜切过画面，一朵盛开的花，花瓣从白到浅黄色彩过渡自然，花芯颜色较深，数片叶子脉络清晰，似在风中摇曳。落在秋葵上的两只蝴蝶，色彩黑白与黄相间，纹理细腻逼真。现藏台北"故宫博物院"。

---

①　辽宁省博物馆：《华彩若英：中国古代缂丝刺绣精品集》，辽宁人民出版社2009年版，第156页。

②　金维诺、赵丰：《中国美术全集：纺织品》（二），黄山书社2010年版，第266页。

图9-14　刺绣《秋葵蛱蝶图》

第十篇

# 江海致远

## 宋代丝绸的
## 海内外贸易

宋代的疆土没有汉唐时代的广阔，由于南北对峙，陆上丝绸之路被阻断，不得不通过海上丝绸之路发展海外贸易，运河在国内外贸易中起到了重要作用。因此，从宋代开始，中国不再只是商品贸易的起点和终点，而是将内陆江河与海外商路联结起来，构成一个流通网络，参与到国内外贸易的大循环之中。与唐代相比，宋代的社会性质更具有近代意义。宋代门阀制度削弱，市民阶层崛起，商品经济发达，城市进一步繁荣。熙熙攘攘的市井，人头攒动的勾栏瓦舍，人来人往的街道与灯火通明的夜市，构成了宋代文化另一个活泼泼的层面。

# 繁华的都会

　　宋代都市的繁盛是汉唐时期不能比的。首先，宋代突破了汉唐以来的里坊制度，坊与市不再隔绝，手工业作坊与商业店铺都沿街而设，"许市人买卖其间"。其次，突破了贸易时间，开放夜市，"大抵诸酒肆瓦市，不以风雨寒暑，白昼通夜骈阗如此"，夜市灯火通明，息市后未多久早市又开张，一天之中，可谓人流不绝。北宋时的东京（今开封）是这样一个繁华去处，孟元老在《东京梦华录》序言中有一段动人的描写："辇毂之下，太平日久，人物繁阜。……举目则青楼画阁，绣户珠帘，雕车竞驻于天街，宝马争驰于御路。金翠耀目，罗绮飘香。新声巧笑于柳陌花衢，按管调弦于茶坊酒肆。八荒争凑，万国咸通。集四海之珍奇，皆归市易；会寰区之异味，悉在庖厨。花光满路，何限春游；箫鼓喧空，几家夜宴。"从《清明上河图》中，我们发现京城到处店铺林立，酒旗招展，且都向街道敞开门户，而出现在图中的人物，也是三教九流无所不有，最多的是中小商人、手工业者与摊贩（见图 10-1）。南渡后，京师临安（今杭州）重现当年东京盛况，更兼湖山秀丽，人烟辐辏，贸易与欢娱交相辉映，店铺里绸缎雪堆山积，欢场中笙歌夜夜不绝。

图10-1　《清明上河图》（局部）

《都城纪胜·序》写道："自高宗皇帝驻跸于杭，而杭山水明秀，民物康阜，视京师其过十倍矣。虽市肆与京师相侔，然中兴已百余年，列圣相承，太平日久，前后经营至矣，辐辏集矣，其与中兴时又过十数倍也。"两京以外，宋朝较大规模的城市尚有不少，西南的成都、运河沿线的江南各城市、福建的泉州、广东的广州等地，均以工商业发达、内外贸易繁荣著称。

　　东京的水陆交通网十分发达，正如《清明上河图》所绘，汴河里大小船只穿梭，东南的物资和商货，经水运荟萃京师，而与北方或西北的交通，则依赖于骆驼商队（见图 10-1）。《东京梦华录》记载，沦陷前丝绸铺席最繁华的地方是潘楼街一带，除街南为鹰店外，"余皆真珠、匹帛、香药铺席"，特别是"南

通一巷，谓之界身，并是金银彩帛交易之所，屋宇雄壮，门面广阔，望之森然。每一交易，动即千万，骇人闻见"①。《清明上河图》描绘的热闹街景中也有丝绸商店，铺中有柜台，柜台外有长凳，以便顾客入内挑选。

至于东南形胜杭州，北宋著名词人柳永已经用词充分渲染了这个城市的繁华与美景："东南形胜，三吴都会，钱塘自古繁华。烟柳画桥，风帘翠幕，参差十万人家。云树绕堤沙，怒涛卷霜雪，天堑无涯。市列珠玑，户盈罗绮，竞豪奢。　　重湖叠巘清嘉，有三秋桂子，十里荷花。羌管弄晴，菱歌泛夜，嬉嬉钓叟莲娃。千骑拥高牙，乘醉听箫鼓，吟赏烟霞。异日图将好景，归去凤池夸。"传说100多年以后，这首词竟引发了金主完颜亮的欲望，令其挥师南下。宋室南渡后，杭州成为都城，繁华较东京更胜一筹。"大抵杭城是行都之处，万物所聚，诸行百市。自和宁门杈子至观桥下，无一家不买卖者，行分最多。"②从记载杭城风物的《梦粱录》看，城中各色店铺，自淳祐年以来有名相传者就有106家。其中直接出售丝绸半成品的有陈家彩帛、市西坊北钮家彩帛铺、清河坊顾家彩帛铺等9家，与丝绸有关的制成品店铺有保佑坊前孔家头巾铺、抱剑营街李家丝鞋、宋家领抹销金铺等19家③，合计为28家，占总数的26.4%。另据《西湖老人繁胜录》所记，临安城共有29个行市，

---

①　〔宋〕孟元老：《东京梦华录》卷二"东角楼街巷"。

②　〔宋〕吴自牧：《梦粱录》卷十三。

③　〔宋〕吴自牧：《梦粱录》卷十三。

其中与丝绸有关的有丝锦市、生帛市、枕冠市、故衣市、衣绢市、银朱彩色行等，约占 20.7％。除两京外，其他交通便利的城镇，也无不是店铺林立，买卖兴旺。

# 宋代丝绸的国内流通

　　有坐商就有行贾，都市的繁盛得益于四通八达的商路与贩运贸易。地方上生产的丝织品，除纳贡与和买外，多余的就汇聚到市场。被称为"牙人"的中介商出现了，他们走城穿乡，到分散的机户与乡村中收购生丝与丝绸，集中到"柜户"手中，客商直接到柜户处批发，再贩至京师等城市，转售给"彩帛铺""绒帛铺"等零售店家，或转售给从事海外贸易的中间商，再运往海外市场，这样就形成了一条畅通的销售链。宋代诗词中有不少提到丝绸的买卖，如徐积"此身非不爱罗衣，月晓霜寒不下机。织得罗成还不着，卖钱买得素丝归"，范成大"小麦青青大麦黄，原头日出天色凉。姑妇相呼有忙事，舍后煮茧门前香。缲车嘈嘈似风雨，茧厚丝长无断缕。今年哪暇织绢着，明日西门卖丝去"，等等，都反映了丝绸的商品化生产。

　　宋代商品经济的发展，还表现在各地形成了特色产品，促使各地商人争相贩运，以获厚利。对当时公认最著名商品，如北宋太平老人《袖中锦》"天下第一条"谓："监书、内酒、端砚、洛阳花、建州茶、蜀锦、定瓷、浙漆、吴纸、晋铜、西马、东绢、契丹鞍、夏国剑、高丽秘色、兴化军子鱼、福州荔

眼、温州柑、临江黄雀、江阴县河豚、金山咸豉、简寂观苦笋、东华门、陕右兵、福建秀才、大江以南士大夫、江西湖外长老、京师妇人，皆为天下第一，他处虽效之，终不及。"其中"天下第一"的丝绸产品是蜀锦与东绢，蜀锦自不必说，东绢出于河北与山东一带。北宋元祐年间（1086—1094），京东、河北、河东等几路客商，与广南、福建、淮浙等南商交易的北货，主要也是"丝绵绫绢"。

南宋时期，荆湖、江南地区也涌现出许多地方名产。如湖南邵阳的"隔织"，据《夷坚三志辛》记载，湖州丝绸商人陈小八于庆元三年（1197）正月携金银前往邵阳购买隔织；同书还记载，往贩于蕲州的商人金客，行李的两匹邵阳隔织被人偷去，说明是有名气的产品。① 京城临安附近州县丝绸业都很发达，萧山的纱、诸暨的绢、婺州的罗、台州的楇蒲绫等也都是当地特产，商贩们奔走于旅途，使得各地物产汇集京城。朝廷保护合法的收购与贸易，但要依条纳税，违者货物没收。《宋会要辑稿》记载了一些涉及丝绸买卖的案例。如乾道四年（1168）九月五日条："诏'婺州义乌县，放散柜户牙人，任其买卖……'。先是义乌县有山谷之民织罗为生，本县乃尽拘八乡柜户，籍以姓名，掠其所织罗帛，投税于官，民甚苦之。"天圣元年（1023）条："八月十六日三司言：据杭州状，富阳县民蒋泽等捉到客人沈赞，罗一百八十二匹没纳入官，支给赏钱。省司看详条贯。婺州罗帛，客旅沿路偷税，尽纳入官，即无条许支告人赏钱，

---

① 《夷坚三志辛》卷六"金客隔织"。

欲依条支给，数多不得过一百贯。从之。"①其中既有官府的强制，也有商人的违法，都是宋代丝绸贸易中曾出现的情形。

除生丝与绢帛外，丝绸染色之用的染料，在宋代也有了商品化生产。《夷坚志补》卷二十"桂林秀才"条记载：东南乐平有一个名叫向十郎的商人行商于湖广，在桂林买了数十箧茜草。茜草可以染红，上文中提到的河北相州以染缬出名，同时也生产茜草。北宋时期，开封的官绢生产很是繁荣，每年从民间购买红花、紫草各10万斤。南宋时，朱熹《朱文公文集》卷一八《按唐仲友第三状》云：浙江台州知州唐仲友在婺州开设"彩帛铺"，大量买进婺州的红花、台州的紫草，交由染户用于丝织品的染色。可见，随着丝织品生产的发展，染料也作为商品在全国范围内流通。

---

①　《宋会要辑稿》"食货十七"之十八。

# 宋代丝绸的海外传播

北宋时，因为辽与西夏的存在，汉唐历史上盛极一时的陆上丝绸之路受到阻隔，宋室南渡后，国家退缩东南一隅，海上丝绸之路几乎成为宋代对外贸易的唯一通道。宋代造船工艺和航海技术的进步，罗盘与指南针的应用，为海外贸易的繁荣提供了可能。另外，两宋的官俸、军费与"岁币"均开支巨大，朝廷不得不想方设法开辟新的财政来源，海外贸易因此受到重视。宋代不仅进一步完善了建于唐代的市舶司机构，而且疏浚海港，增辟口岸，制定条例，积极鼓励外商来华贸易，同时支持华商出海贸易。北宋中期以后，海外贸易的收入一直占朝廷财政收入的很大一部分，对此宋高宗慨叹道："市舶之利最厚，若措置合宜，所得动以百万计，岂不胜取之于民？朕所以留意于此，庶几可以少宽民力耳。"① 海外贸易也为沿海商民带来了利益，如《夷坚志补》"鬼国母"条记载："建康巨商杨二郎，本以牙侩起家，数贩南海，往来十有余年，累赀千万。"② 这位

---

① 《宋会要辑稿》"职官四四"之二十。
② 《夷坚志补》卷二十一"鬼国母"。

杨二郎就是从事海外贸易而致富的沿海商家之一。

宋代设立的市舶司中，最重要的四个设在广州、泉州、杭州、明州（今浙江宁波）。海上贸易主要有三条通道，即东向航线到日本，南向航线到南洋诸国及大食阿拉伯，北向航线经辽东半岛转输朝鲜。往日本的海舶从明州出发，而往朝鲜的海舶自熙宁七年（1074）以后，为远避契丹，也改从明州下海。南向去往南洋诸国与大食阿拉伯的，则主要集中在泉州与广州口岸。广州是宋代对外贸易的第一大港，其由大食国（指阿拉伯半岛以东的波斯湾和以西的红海沿岸国家）经印度洋、东南亚而到中国南海的航线是当时世界上最长的远洋船线，"其欲至广（广州）者，入自屯门（今香港屯门）；欲至泉州者，入自甲子门（今陆丰甲子港）"①。泉州的地位在元代时曾一度超过广州。根据宋朝政府的规定，允许出口者为丝织品、陶瓷器、漆器、酒、糖、茶、米等，允许进口者有香药、象犀、珊瑚、琉璃、珠钏、宾铁、鳖皮、玳瑁、车渠、水晶、蕃布、乌樠、苏木等。其中从中国出口的以丝绸与瓷器为大宗，而进口的则以香药为主，其种类繁多，数量大，价值也高。宋人赵汝适撰写的《诸蕃志》，记载了宋地丝绸输出东南亚各国的情况，输出地包括占城（越南南部）、真腊（柬埔寨）、三佛齐（印尼苏门答腊）、单马令（泰国洛坤）、凌牙斯加（泰国北大年）、细兰国（斯里兰卡）、故临国（印度奎隆）、层拔国（桑给巴尔）、阇波（印尼爪哇）、渤泥（文莱）、三屿（菲律宾）等地，输出产品有生丝、假锦、锦、建阳锦、绫、

---

① 〔宋〕周去非著，杨武泉校注：《岭外代答校注》，中华书局1999年版。

皂绫、绢、五色绢、缬绢、五色缬丝帛、绢扇、绢伞等等，种类十分丰富。这种输出在元代得以继续，汪大渊在《岛夷志略》中记载了南北丝、苏杭色缎、花色宣绢、单锦等产品运往东南亚的情况。

中国蚕丝与丝织物的大量输出，对日本、朝鲜等国的丝绸业产生了很大的影响。《日中文化交流史》根据日本古代文献资料统计，"日宋间商船的往来，分外频繁，几乎年年不绝"，南宋孝宗淳熙十二年（日文治元年，1185），"有唐锦十端，唐绫、绢、罗等百十端……等运往日本"，献给当时的日本白河法皇。[①]如今日本的博物馆与寺庙中还保存着为数不少的南宋丝织品。宋地对朝鲜的输出，据徐兢《宣和奉使高丽图经》称，朝鲜"自种纻麻，人多衣布，绝品者谓之绝，洁白如玉，而窘边幅，王与贵臣皆衣之。不善蚕桑，其丝线织纴，皆仰贾人自山东、闽、浙来。颇善织文罗、花绫、紧丝、锦剡。迩来北敌降，桑工技甚众，故益技巧，染色大胜于前日"。可见朝鲜丝织业所需原料依赖商人从中国山东、福建、浙江等地运去。元代明州改为庆元，据地方志记载，与日本、朝鲜之间的贸易仍集中于庆元（今宁波），输往日本的以铜钱、香药、经卷、书籍、文具、唐画、杂器以及金襴、金纱、唐绫、毛毡等织物类为主，运抵朝鲜的则以瓷器、茶叶、丝织品、书籍等为主。从外国进口的商品种类繁多，从日本输入的以黄金、刀剑、扇子、描金、螺钿器等为主，来自朝鲜的则主要有新罗漆、高丽青瓷、高丽铜器、人参、茯苓、

---

① 范金民：《江南丝绸史研究》，农业出版社1993年版，第53页引。

**图书在版编目（CIP）数据**

绮丽之物　宋代织绣 / 袁宣萍著 . — 杭州：浙江
工商大学出版社 , 2022.10
（宋韵文化丛书 / 胡坚主编）
ISBN 978-7-5178-5070-0

Ⅰ . ①绮… Ⅱ . ①袁… Ⅲ . ①织物—介绍—中国—宋
代②刺绣—介绍—中国—宋代 Ⅳ . ① J523

中国版本图书馆 CIP 数据核字（2022）第 146082 号

## 绮丽之物　宋代织绣
QILI ZHI WU  SONGDAI ZHIXIU

袁宣萍 著

| | |
|---|---|
| 出 品 人 | 鲍观明 |
| 策划编辑 | 沈　娴 |
| 责任编辑 | 刘　颖 |
| 责任校对 | 张春琴 |
| 封面设计 | 观止堂_未氓 |
| 责任印制 | 包建辉 |
| 出版发行 | 浙江工商大学出版社 |
| | （杭州市教工路 198 号 邮政编码 310012） |
| | （E-mail: zjgsupress@163.com） |
| | （网址：http://www.zjgsupress.com） |
| | 电话：0571-88904980，88831806（传真） |
| 排　　版 | 浙江时代出版服务有限公司 |
| 印　　刷 | 浙江海虹彩色印务有限公司 |
| 开　　本 | 880mm×1230mm 1/32 |
| 印　　张 | 8 |
| 字　　数 | 166 千 |
| 版 印 次 | 2022 年 10 月第 1 版　2022 年 10 月第 1 次印刷 |
| 书　　号 | ISBN 978-7-5178-5070-0 |
| 定　　价 | 78.00 元 |

[24] 吴自牧 . 梦粱录 [M]. 杭州：浙江人民出版社，1984.

[25] 四水潜夫 . 武林旧事 [M]. 杭州：浙江人民出版社，1984.

[26] 周密 . 齐东野语 [M]. 北京：中华书局，1983.

[27] 庄绰 . 鸡肋篇 [M]. 北京：中华书局，1983.

[28] 孟元老 . 东京梦华录 [M]. 北京：中国书店，2019.

[29] 陶宗仪 . 南村辍耕录 [M]. 北京：中华书局，1997.

[30] 吴功正 . 宋代美学史 [M]. 西安：陕西师范大学出版社，2020.

[31] 斯波义信 . 宋代商业史研究 [M]. 庄景辉，译 . 杭州：浙江大学出版社，2021.

[32] 小岛毅 . 中国思想与宗教的奔流：宋朝 [M]. 何晓毅，译 . 南宁：广西师范大学出版社，2014.

[33] 宫崎市定 . 东洋的近世 [M]. 张学峰，等，译 . 北京：中信出版社，2018.

[34] 艾朗诺 . 美的焦虑：北宋士大夫的审美思想与追求 [M]. 上海：上海古籍出版社，2013.

[35] 徐飚 . 两宋物质文化引论 [M]. 南京：江苏美术出版社，2007.

[36] 朱瑞熙，刘复生，张邦炜，等 . 辽宋西夏金社会生活史 [M]. 北京：中国社会科学出版社，1998.

[37] 邓广铭，郦家驹 . 宋史研究论文集 [M]. 郑州：河南人民出版社，1984.

[11] 赵丰，徐铮，蔡欣. 中国古代丝绸设计素材图系：辽宋卷 [M]. 杭州：浙江大学出版社，2018.

[12] 中国丝绸博物馆. 衣锦环绣：5000 年中国丝绸文化 [M]. 杭州：中国丝绸博物馆，2006.

[13] 周迪人，周旸，杨明. 德安南宋周氏墓 [M]. 南昌：江西人民出版社，1999.

[14] 福建省博物馆. 福州南宋黄昇墓 [M]. 北京：文物出版社，1982.

[15] 金维诺，赵丰. 中国美术全集·纺织品 [M]. 合肥：黄山书社，2010.

[16] 故宫博物院. 经纶无尽：故宫藏织绣书画 [M]. 北京：紫禁城出版社，2006.

[17] 辽宁省博物馆. 华彩若英：中国古代缂丝刺绣精品集 [M]. 沈阳：辽宁人民出版社，2009.

[18] 童文娥. 缂织风华：宋代缂丝花鸟展图录 [M]. 台北：台北"故宫博物院"，2009.

[19] 柴培良，赵雁君. 归去来兮——赵孟頫书画珍品回家展特集 [M]. 杭州：西泠印社出版社，2007.

[20] 宋史·舆服志 [M]. 北京：中华书局，1977.

[21] 宋史·食货志 [M]. 北京：中华书局，1977.

[22] 中华书局编辑部. 宋元方志丛刊 [M]. 北京：中华书局，2006.

[23] 李诚. 营造法式 [M]. 邹其昌，点校. 北京：人民出版社，2011.

# 参考文献

[1] 陈娟娟，黄能馥.中国丝绸科技艺术七千年 [M]. 北京：中国纺织出版社，2002.

[2] 赵丰.中国丝绸通史 [M].苏州：苏州大学出版社，2005.

[3] 赵丰.中国丝绸艺术史 [M].北京：文物出版社，2005.

[4] 袁宣萍，赵丰.中国丝绸文化史 [M].济南：山东美术出版社，2009.

[5] 袁宣萍，徐铮.浙江丝绸文化史 [M].杭州：杭州出版社，2008.

[6] 张晓霞.中国古代染织纹样史 [M].北京：北京大学出版社，2016.

[7] 范金民，金文.江南丝绸史研究 [M].北京：农业出版社，1993.

[8] 朱启钤.丝绣笔记 [M].台北：广文书局，1970.

[9] 赵丰，袁宣萍.中国历代丝绸艺术：图像 [M].杭州：浙江大学出版社，2021.

[10] 赵丰，蔡欣.中国历代丝绸艺术：宋代 [M].杭州：浙江大学出版社，2021.

松子、榛子、松花、纸张等物品。这些记载说明宋代从浙江明州出发的海上丝绸之路对后世影响巨大，但明代后期，由于倭寇在浙江沿海的骚扰，宁波的港口地位衰落，至清代乾隆时期又制定了一口通商政策，广州最终成为丝绸海外贸易唯一港口了。